U0003504

MAKING CHANGE

把藝術變成動詞

Teaching Artists
and Their Role in Shaping a Better World

教學藝術家
塑造美好世界的
神奇魔法

Eric Booth

艾瑞克・布思——著
劉燕玉——譯

在這個既美麗，

同時卻也一團糟的世界裡，

每個國家都有成千上萬名教學藝術家，

為了啟動人們的藝術才華，

全心全意地付出他們最豐沛的創造力。

我要將我的人生，還有這本書，

都獻給他們。

・各界推薦・

「教學藝術家大大發揮了藝術的力量 。他們拓寬了藝術的觸及範圍、誘導每個人參與和投入，而且他們總是以美妙的方式來做這件事。你將發覺這本書有多麼激勵人心，而你找不到比艾瑞克·布思更適合分享這些故事的人。」

——克萊夫·紀靈森（卡內基音樂廳執行長暨藝術總監）

「《把藝術變成動詞》這本書太引人入勝了！我希望大家都來讀這本生花妙筆的書，並從中了解，我們如何能透過藝術的想像力，重新形塑一個更友善、更和平、更包容的世界！」

——桑琪妲·伊斯凡林（印度「風魔舞者」信託基金會創辦人、「卡特拉迪方法：用藝術解決衝突」文教機構共同創辦人）

「教學藝術家是什麼？對許多人來說，這個概念既難以捉摸，而且相當陌生。艾瑞克·布思這就以雷射刀般精準描述微小細節的能力來相救了。世界各地的教學藝術家讀了這本極有幫助的書，都會滿懷感激。新近才認識這個主題的讀

者也會深深被書中的故事所吸引，並深受這些充滿活力，在第一線付出的教學藝術家故事的啟發。」

——潔咪·伯恩斯坦（回憶錄《一個知名父親的女兒》作者；
紀錄片《漸強音：音樂的力量》導演）

「正如艾瑞克·布思所理解，在最深層的意義上，藝術才華具有推動人類前進的力量。每個家長、領導人、教師和治療師都能受益於這本輕薄短小，卻強而有力的宣言之中的清晰洞見，以及實務操作知識。」

——約翰·茲菲格（澳大利亞神經行銷公司董事長；
藝術與治療基金會理事）

「艾瑞克·布思大大拓寬了我們對於『當我們啟動存在於每個人內心的好奇心、玩心和創意時，我們可能成就什麼』的認知。在這個歷史時刻，正當許多人都在重新想像教與學的可能性時，艾瑞克·布思經長年的累積與淬鍊而得的智慧，適時成為指引我們走向更光明、更有創意的未來的一盞明燈。」

——史都·瓦紹爾（《藝術家年鑑》執行長）

「本書討論了重省藝術家社會角色的必要，進而說明藝術家如何能成為療癒者、教育家和倡議者。艾瑞克·布思向大家示範，我們若能找出有創意的方式，借助藝術家的力量來進行社會改革，就能找到讓世界變得更美好的新解。」

——卡拉·德利柯芙·坎納爾斯（2022 ～ 23 年度哈佛大學
甘迺迪學院社會創新與變革行動計畫研究員）

「 對世界各國的社會組織來說，教學藝術家已然成為極有用的資源，在我們致力於讓音樂帶動社會改變的路上，點亮一盞明燈。」

——伊莉莎白·諾羅西（奈洛比，音樂藝術基金會創辦人）

其他由艾瑞克·布思著作的書籍推薦：

《藝術，其實是個動詞》

「本書以深具洞見的眼光，細看那些我們賴以應對人生的美好奇事，並提醒我們，從平凡處察覺出不平凡有多麼重要。」

——馬友友（音樂家）

「這本書很重要。它引導我們望向被人遺忘或忽視的那一面，同時提醒我們藝術之於人類心靈成長與健康的必要性。」

——瑪德琳·靈格爾（《音樂教學藝術家寶典》作者）

《音樂教學藝術家寶典》

「感謝艾瑞克·布思示範如何把我們分內的工作做得更好。同時也要感謝這本書，讓我們音樂人了解如何以實用、有趣又滿足人心的方式，帶領聽眾更深入音樂的世界。」

——鮑比·麥克菲林（音樂家）

「本書是表演藝術界期待已久的大作；想要寓教於樂的藝術家、迫不及待想與熟稔溝通技巧的藝術家合作的音樂會主持人和教育者、不分老少的觀眾，都準備好被那些渴望改變眾人生命的藝術家們改造。這本『寶典』終於問世了……而作者就是那個大師級的教學藝術家！」

——肯尼斯·費雪（美國密西根大學音樂社社長）

「這本書既實用，而且來得正是時候。全世界教學藝術家都扮演著越來越重要的角色；布思這本書示範了如何把這

工作做好，並證實了這項蓬勃發展的專業的重要性。」

——瑪琳·艾爾索普（指揮家）

《為他們的人生而奏》

「《為他們的人生而奏》證明我們不僅可能透過音樂來改變孩子們的人生……這實際上已經在世界各地發生中。 本書對各地的人們來說，都是一記重要的行動呼籲。」

——昆西·瓊斯（音樂製作人）

「任何正在尋找證據來證明藝術具有改造力量的人，都應該閱讀這本重要的書。」

——丹尼爾·品克（作家）

「《為他們的人生而奏》證明了音樂具有改變人生和社區的力量。不僅每個管弦樂愛好者都必讀這本書，每一位社區組織者、每一位學校董事會成員，以及每一位準備改變世界的公民藝術家，都一定要讀這本書。」

——約夏·貝爾（小提琴家）

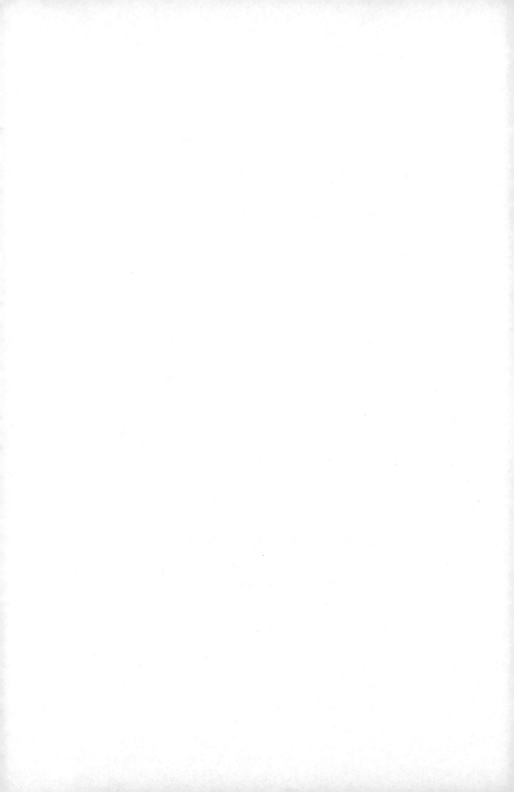

推薦序

讓藝術成為改變生活的魔法

簡文彬

衛武營國家藝術文化中心藝術總監

　　衛武營從過去的新兵訓練中心進化成現在的國家場館，我一直認為，這個空間不應只是提供表演團隊的演出場地，更應肩負著藝術推廣的使命。2020年起，我們啟動了「劇場藝術體驗教育計畫」，將劇場藝術資源帶進校園，強化學生們對於文化藝術還有美學的感知，持續為未來培養藝術的參與者。 其中，「劇場藝術體驗教育—體驗課程」結合了演前體驗、演出欣賞、演後分享，讓教室成為體驗教育的場域。另外，我們還設計了為期十三週的讀劇課程，由表演藝術工作者擔任教學藝術家與學校教師共備課程，結合議題教學、肢體開發及發聲練習，引導學生深入角色情境，培養團隊合作、表達與感知能力，課程尾聲則比照正式登台演出於衛武營的劇場呈現。我希望學生們能感受到，衛武營屬於每一個人。

2023年1月，衛武營甫成立學推部，我們隨即派員參與每年初於紐約舉行的ISPA國際表演藝術年會，並拜訪了林肯中心教育部門。在與資深教育主管琴·泰勒（Jean Taylor）的一席訪談，同仁得知教學藝術家的專業發展，起源自1960年代林肯中心邀請學生來觀賞節目，但卻發現學生對要看的演出一無所悉，只是被動參與學校活動而來。林肯中心為改善這個情況，針對年輕人與藝術中心進行研究後，邀請教育哲學家瑪克辛·格林博士（Maxine Greene），於1976年起每年舉行暑期課程的講座，宣導美感教育理念，為教師與藝術家落實教學藝術家專業訓練，提供扎實的理論基礎。

藉著林肯中心的啟發，我們也認識了「國際教學藝術家聯盟」（International Teaching Artist Collaborative, ITAC），理解到教學藝術家已是遍及許多國家的專業領域。衛武營致力於「劇場藝術體驗教育計畫」以來，深刻體會到教學藝術家的重要性，除了能成為學校的得力合作夥伴，更在教學現場協助老師達成教學目標，引入藝術的多元創意。同時，我們也體認到需要有更多教學藝術家的參與，而如何吸收國外專業訓練的經驗，擴大教學藝術家的影響力，就成為衛武營刻

不容緩的目標。這也是為什麼，我們要支持這本書的翻譯
出版。

　　為了具體實踐教學藝術家的構想，2024年6月衛武營
主辦節目《伊甸園》，主唱是次女高音喬伊斯・狄杜娜朵
（Joyce Didonato）。她與本書作者暨ITAC共同創辦人艾瑞
克・布思一起構思了「伊甸園合作計畫」。他們讓這個演出
的環境永續議題，在每一個巡演城市透過教學藝術家以「種
子城市」或「深根城市」主題，與當地學校合唱團進行演前
課程，最後參與演出的安可曲呈現。在此同時，衛武營「劇
場藝術體驗教育計畫」的讀劇課程，也因而首度開啟合唱形
式，由衛武營資深教學藝術家楊雨樵，陪伴高雄仁武國小與
後庄國小展開為期十三週的合唱之旅。

　　最後，非常感謝時報文化出版公司願意與衛武營攜手合
作，一同將教學藝術家所帶來的神奇魔法，擴散到社會各個
角落，改變我們的生活。

導讀

美感教育是個動詞

耿一偉

衛武營國家藝術文化中心戲劇顧問

　　教育部將2014年訂為美感教育元年，在過去十年投入大量資源在推動美感教育，最新公布的第三期五年計畫則將執行到2028年，而美國教育哲學家格林（Maxine Greene, 1917～2014）的美感教育（aesthetic education）觀念，對這項政策的誕生影響頗大。如果我們查詢google或在全國碩博士論文網輸入關鍵字，會發現美感教育總是與格林的名字連結在一起。本書第一部第四篇提到，教學藝術家之所以會在美國興起，與格林於1976年起在紐約林肯中心設立的林肯中心學院推動美感教育的教師培育課程有關，作者布思說：「加上該中心的駐村教育哲學家格林博士的啟發，展開一場新形式的『美感教育』。基本上，這就是教學藝術家成為一門專業領域的起源。」

　　如果說格林的美感教育為教學藝術家的發展打下基礎，布思對教學藝術家的積極推動，則讓他獲得「專業教學藝術家之父」（the father of the teaching artist profession）的稱號。作為一位讀者，我們沒有辦法不在閱讀這本書的過程中，感受布思對推動教學藝術家這項事業的熱情。之前他曾在台灣出版的另一本書《藝術，其實是個動詞》（The Everyday Work of Art: Awakening the Extraordinary in Your Daily Life），第一章就自陳，他在1970年代末期發現了美感教育的課程，直到該書出版的1997年，他都還是堅持每年持續參加，布思在該書中解釋道：「『美感教育』是一種專門訓練教學藝術家如何在日常生活工作中，吸引各年齡層的人來親近藝術的課程……這樣的練習可以發展他們個人的領悟技巧，幫助他們自行跨入藝術生活殿堂。他們會發現自己在發揮創意時的經過其實跟大師級的藝術家是沒有什麼兩樣的。」

　　格林與布思都深受美國實用主義哲學家杜威的影響，強調藝術必須在日常生活中找到美感的基礎。在《藍色吉他變奏曲：在林肯中心學院談美感教育》（Variations on a Blue Guitar: The Lincoln Center Institute Lectures on Aesthetic

Education）這本講演文集中，格林在前言最後說道：「我自始自終（這也將被我一再地重複）都在重申杜威的觀點，即美的反面其實是麻木。對我而言，這則意味著麻痺，意味著情感的無能，而這會固化人們的思維，阻礙人們去質疑、去迎接存在於世界的種種挑戰，以及命名甚至改變世界而帶來的種種挑戰。」布思則在本書第二部第一篇強調：「杜威一針見血地指出，『我們若不反思自身經驗，就無法從中學習。』」可見美感教育要為我們生命帶來的，是一種新鮮的呼吸感，讓我們可以找到一個重新觀看世界的獨立眼光。光靠閱讀是沒辦法達到這種新視角，藝術不是知識，我們得藉由自身對藝術的體驗，才能學習到這種看世界的能力。

美感教育帶來最大的改革，是告訴我們，藝術體驗不見得一定得要到美術館或劇院。透過教學藝術家所進行各種創意教學或遊戲，我們就能直達莫札特或是畢卡索的作品核心，即使我們不會成為專業藝術家，但我們絕對有資格與能力去經驗這些大師創作手法的精妙之處。

《把藝術變成動詞》這本書分兩大部分，第一部分像是對什麼是教學藝術家的回應。在過去這麼多年的教學與推廣

過程中,布思一定遇到很多人在問,什麼是教學藝術家、他們在做什麼、誰可以當教學藝術家、為什麼這個社會需要他們、他們的教學法有何特殊之處?於是,他在第一部分所做的,是用最簡潔有力的說明與實例,來協助釐清大家的疑惑。通常最常出現的第一個大哉問,是教學藝術家與藝術老師的差異為何?布思回答:「藝術教師的目的,在於帶領學習者進入某種藝術形式,以發展出基本能力與興趣,讓他們能夠藉此逐步累積受用一生的技巧⋯⋯教學藝術家的目的則是喚醒學員的藝術才華。」簡單說,藝術教師是在傳授藝術的技巧,教學藝術家則致力於喚起學習者的主觀美感能力。布思此時又再度引用格林的話說:「教育哲學家格林博士,把教學藝術家的目的稱為『廣泛的覺醒』」(wide awakeness)。她重視教學藝術家工作,把它當作『喚醒一個人對當下感受,以及對平常不明顯的事物產生批判意識的能力』的方式;她甚至稱之為『讓熟悉的事物變得陌生的能力』。」

這種美感能力的喚醒,布思在書中喜歡用藝術是個動詞的說法來解釋,他在近三十年前出版的《藝術,其實是個動

詞》，就已發展出類似主張。他在該書一開始就強調：「『藝術』不再僅止於一個名詞……它其實是一個動詞，意思是『將事物組合在一起』，其所指的並非是一個成品，而是一種過程。」而在本書中，布思認為透過教學藝術家的帶領，大眾對藝術的體驗不會只是欣賞而已，而是有機會透過實踐體會藝術之道。他在第一部第三篇提到：「教學藝術家卻是操作『藝術作為動詞』的高手——那就是藝術家創作藝術品時所做的事」。所以，教學藝術家所分享的焦點，不是對藝術家技巧的練習，而是讓他們變成藝術家的那個行動力，以及背後所具有的能量與意識。這也是為何，布思會在第一部第五篇說：「我們還想幫助學生與觀眾準備好成功地利用藝術的動詞，使他們有能力發現隱含在藝術作品中的美與重要性……而且，我們也想借用普世共通的藝術動詞，來為世界創造正面的改變。」

《把藝術變成動詞》打開了我們對教學藝術家的視野，他們能做的，不僅是推廣藝術，而是能將藝術作為一種改變社會的力量。在本書第二部分的諸多章節中，布思討論了對未來有影響力後更激進的可能做法。在第十篇〈想像我們能

做些什麼？〉，布思討論到教學藝術家可以成為社會處方箋的一部分，讓藝術達到某種醫療效果。這並非無稽之談，2019年，世界衛生組織（WHO）的歐洲地區辦公室，公布一份名為《藝術在改善健康與幸福感中所扮演角色的證據為何？一項全面性考察》（*What is the evidence on the role of the arts in improving health and well-being? A scoping review*）的研究，這份可在網上自由下載的報告，是建立在2000年1月至2019年5月間，各種相關期刊的研究成果，引用了近千筆不同資料來源。報告中提出了藝術影響健康的架構，讓我們理解藝術對健康的作用，可以在預防、管理、促進與治療這個四個層面發揮作用。

布思在同一章還討論到教學藝術家對一般學校教育的貢獻，並介紹了佛蒙特州利用教學藝術家來協助老師設計課綱的創意做法。或許這也是這本書最具特色之處，布思不打高空，所有的想法或做法，如果不是來自他個人的經驗，便是有實際案例的支撐。他的書寫方式真正貫徹了杜威在《藝術即經驗》一書中說的：「使得一個經驗之所以成為特殊的美感經驗的，是抗衡、張力，還有興奮的轉換。」布思不是在

寫論文，他是透過這本書在示範什麼是教學藝術家。所以讀
者會感受到行文間充滿了活潑與熱力，彷彿布思本人面對面
在跟你討論什麼是教學藝術家，邀請你加入這項志業。

　　希望這本書出版，能推動更多藝術家與藝文機構加入教
學藝術家的行列，協助大眾能以更積極的方式體驗藝術，讓
美感教育成為這個社會的動詞。

目錄

PART ONE │ 第一部

啟動藝術才華

PART TWO｜第二部

教學藝術家的工具與工作指南

─ 引言 ·────────────

在孟加拉的羅興亞難民營裡，孟加拉當地居民和羅興亞難民間的關係越來越緊張。一項名為「藝術解決」（The Artlution Program）[1]的計畫集結了許多教學藝術家，由他們帶領羅興亞難民和孟加拉當地人，在整個社區合作完成一幅又一幅的超大型壁畫，生動地描繪出所有參與者共同關心的健康醫療議題。

難民與當地居民間的緊張關係明顯地得到緩解，地方政府也改變了政策，藉以回應他們所關切的健康與醫療議題。

■ ■ ■

聲聲懲教所（THE SING SING CORRECTIONAL FACILITY）是位於美國紐約州的一所最高警戒監獄，裡面收容了 1,400 名受刑人，其中大多數為刑期很長的重刑犯。每個禮拜，獄中大約數十名受刑人──目前是 35 位，幾乎沒有人過去曾經玩過樂器──聚集在一間房間裡，由一群卡內基音樂廳的教學藝術家帶領他們唱歌、演奏音樂好幾個小時。

想報名參加這項計畫的候補學員名單很長。該計畫展開後，短短幾個月內，參與的受刑人已能組團彈唱；不到一年，他們已能在爆棚的獄友前，公開表演自己創作的音樂。

該計畫的訓練課程年年更動；教學藝術家往往會投入一整年的時間，研究某一特定作曲家，並引導學員仿效該名作曲家的音樂風格來創作。有一年主題是艾靈頓公爵的「聖樂」，另有一年是女性音樂家，還有一年則是非洲未來主義音樂。其中一名學員在他出獄當天晚上，在卡內基音樂廳演奏自己創作的音樂。參與這項計畫的學員，沒有一位在出獄後再度犯罪入獄。

．．．

瑞典的哥特堡市是瀕臨北海的一座歷史悠久且活力充沛的港市，目前已然成為許多戰亂中的國家——像是阿富汗、敘利亞、阿爾巴尼亞、索馬利亞和更多其他國家——難民流亡的主要終點站。這些難民之中，有些是脫離家人，經歷了充滿不安與危難的驚悚路程，孤身前來的小朋友和青少年。七年前，當地社區展開了一項以音樂促進社會變革的計畫，

由教學藝術家開始教這些孩子們玩樂器、幫他們分組上音樂
課（而且，這些課程經常會提供食物和居所）。如今，這些
孩子已經是演奏技巧純熟的「夢想管弦樂團」團員，[2]不僅
經常隨團巡迴演出，也完全融入哥特堡當地生活。樂團團員
成了他們的家人，音樂則成了他們的救生索。

．．．

位於巴西聖卡塔琳娜州的聖荷西市和許多沿海城市一
樣，飽受氣候變遷衝擊。日益升高的氣候變遷危機使許多當
地居民感到無助，甚至感覺與環境疏離。當地的柏拉圖文
教機構（Platô Cultural [3]）有一群地方教學藝術家，策劃了
一項名為「（不）可能的任務學園」（The School of the〔Im〕
Possible）的計畫，以九歲學童為對象，在學校進行為期
十週的活動。他們讓孩子們扮演祕密情報員，受一名來自
2072 年的大氣科學家邀請，參加一項（不）可能的任務：
「用永續的解決方案來改寫未來」。

教學藝術家透過引人入勝的即興探案，引導學童蒐集線
索、研究在地環境、認真做筆記並解決難題，最後寫出他們

自己的書，描述眼下正在發生的事，以及他們想要如何解決這些問題。在這項計畫的終場活動中，學童們以尖銳的問題來質問家長（他們通常不太參加學校活動）和地方首長，問大人們打算怎麼解決這些難題；孩子們儼然成為聖荷西市的環境教育者與行動者。該市市長下令「（不）可能的任務學園」計畫在全市各校都施行；該計畫也被蘇格蘭的兩所學校採行。

‧‧‧

以上只是成千上萬類似故事的其中四則，訴說著人們如何透過藝術參與，為世界上最棘手的難題提供解方。

本書所介紹的，正是這群每天興高采烈地做這份工作的藝術家們，我們稱他們為「教學藝術家」。

PART ONE

第一部

啟動藝術才華

ACTIVATING ARTISTRY

隨你愛怎麼稱呼它都好；你要否認也無妨——我們每個人都有這東西。

我們不論走到哪裡，都利用它來從事我們在乎的事物，像是為特殊場合精心烹調一頓佳餚，或是投入一段精彩的對話，或是為一場重要的報告作畫龍點睛的收尾，或編個故事給孩子聽——或者小孩子用想像力編故事。當然，人們也靠藝術才華來創作交響樂或雕塑；而不論是砌磚頭還是烘烤一個派，都同樣需要藝術才華。

市面上已有書籍在介紹網球的藝術，也有些書介紹修理摩托車的藝術。我們甚至有「醫療的藝術」這樣的詞彙。

那又怎麼樣呢？為何在我們所居住的這個複雜、快速、講究實用的世界，藝術才華還是有那麼點重要？且放慢速度，繼續讀下去吧……

你將發現，這項古老卻未被善加利用的強大工具不僅能夠創造美感，更能帶來改變。世界各地都有一群知曉如何善用這項工具，並以誘發人們利用這項工具為樂的藝術工作者；他們往往低調不張揚，默默做著這件事，卻創造出非凡

的成效。本書正是要向這群藝術工作者致敬。

「藝術才華」這東西聽起來不會很廢，或很菁英主義嗎？如果你這樣想，那麼你也許可以找一名厲害的木匠，或者外科醫生、護士、運動員、治療師、老師、廚師、園丁或餐廳服務生聊聊。任何一個全神貫注在工作上，並從中發揮創意的人都會告訴你，他們的成就中，有哪些地方用得上藝術才華。「稱職」和「卓越」、「還不錯」和「太美了」的差別，就在於有沒有藝術才華。也許你偏好用別的字眼來稱呼它，像是創意，或心流，或創新力──在功能層次上，這些詞彙的意思都差不多。而不論你想稱它什麼，當我們用上它，就能為我們的人生、工作、愛情和幾乎每一件重要的事增色。有些動物看起來也像是能夠展現藝術才華──造園鳥，我正看著你──但相較於人類的藝術才華，動物的比較低調不張揚。

「藝術才華」既不廢，也不菁英主義；它強勁且孔武有力。它並不專屬那些經歷過長年的嚴格訓練後，如今已在繪畫、舞蹈、音樂和戲劇等藝文領域發光發熱的那些我們稱為「藝術家」的特定人士。它既是一種所有人類都具備的能

力，也是形塑人類進步不可或缺的力量。

不論從那些 30,000 年前創造的石洞壁畫，或者西元前 33,000 年遺留下來的簡易骨笛，我們都能察覺人類初次嘗試藝術創作的證據。但比那些視覺或音樂藝術展開漫長旅程更早上千百年之前，藝術才華就已經是人類發展的重要驅動力。早在人類最早存在的時日，它便在狩獵、工具製作、築屋、語言發展，接著說故事，也許在擇偶，還有各式各樣的實驗中，驅動著人類發揮創意、追求創新。

在我們生活的當代世界裡，「藝術才華」仍透過「讓藝術發揮社會影響力」這個在世界各地持續進化的領域，在社會發展中發揮力量。也許你已經聽過這幾個詞彙的其中之一，以為那不過是藝文機構讓自己看起來比較接地氣的行銷話術。

也許它聽起來只不過像是癡人說夢。

或者，你可能知道，「讓藝術發揮社會影響力」的確是遍及世界各地，欣欣向榮而且持續蓬勃發展的運動。許多實例已證明其帶動改變的潛力和效果──但你仍不免好奇，那

麼，誰是那些在第一線從事這項工作的專業人才呢？

不論你的狀況是哪一種，你都讀對書了。

有一整個專業領域的從業者，就在致力於為了各種形形色色的目的而啟動人們的藝術才華。這群專業人士深諳如何喚醒人的藝術才華；他們知道如何開發人的藝術才華；他們懂得如何將人類的藝術才華引導至正面、事關緊要的結果上。

有幾個名稱被用來指涉這群深諳如何開發並引導人類藝術才華的人力。在某些文化，這群技藝純熟的工作者被稱為「社區藝術家」或「參與藝術家」；在一些其他的文化裡，他們被稱為「社會實踐藝術家」或「公民藝術家」或「藝術家教育者」。在一些藝術家常駐在社區工作的地方，他們就僅僅被稱為「藝術家」。

在本書中，我們將稱他們為「教學藝術家」。這批人力並不為自己的工作正名而爭辯（我們的確曾經這麼做，但吵那種事已經過時了）；我們在乎的是，我們的工作不僅好玩，而且具有讓世界變得更美善的力量。

　　你會發現，每一個國家都有教學藝術家，或者不論他們在當地叫做什麼。他們通常不吹噓或誇耀自己的工作，而且他們的酬勞總和他們所造就的美好成果不成比例。他們在社區中心、在學校，以及博物館和表演廳之類的藝文場所工作。他們有些人也在醫院、公司商號、政府機關和監獄服務。你若花點時間去找，也許在每個城鎮都能發現他們的存在。

教學藝術家工作的目的是什麼？

　　一旦教學藝術家啟動了人們內在的藝術才華，他們便能將這股能量導向許多目標。在本書第二篇，我將帶您一覽教學藝術家被雇用來達成的七大目標，在這邊先做個預覽。他們被聘用來：

1. 開發重要的個人或社會能力：

　　世界各地都有針對年輕人而設計的創意開發計畫，旨在幫助陷入困境，或者長期以來資源匱乏社區裡的年輕人建立領導力，並拓寬他們的人生選項。鼓勵銀髮族投入藝文活動的創齡計畫，已證實對於延年益壽具有極為正面，並且成本低廉的成效。這是全美教學藝術家就業機會擴充最快的部門。

2. 提升社區生活品質：

　　長久以來，人們便習於藉由集體藝術創作——像是壁畫、合唱、大遊行（比方說『肥胖星期二』狂歡節），以及

更多種類不同的活動來慶祝社區生活，也用來應對重大災變、處理緊急迫切的事項。學校、工作場所和利益團體也算是「社區」。

3. 影響政治或社會運動：

行動主義藝術家長久以來一直很能激勵民眾，進一步獻身倡議或反對某些重大議題。

有時候，教學藝術家會被請來借助他們的特殊才能補上臨門一腳。舉例來說，國際教學藝術家聯盟（International Teaching Artist Collaborative；ITAC[4]）和其他非政府組織就委託世界各地的教學藝術家，透過旨在解決氣候危機的創意計畫來活化社區。「社會正義」原本就鑲嵌在教學藝術家的世界觀裡──即使在那些並未聲稱要以改變文化或政治現實為目標的計畫也不例外──因為所有教學藝術家的工作，本身就體現著平等與公平的精神，因而他們所創造的工作環境也會以他們致力帶給世界的社區形貌為模範。

能夠主動互相尊重並友善地相互欣賞的社區，就是充滿

人情味、彼此能互信合作的社區。

4. 達成對非藝文機構重要的目標：

　　許多組織機構都體認到這個事實：教學藝術家能夠協助完成一些他們感到艱難辛苦的任務，像是提振公司的創新力、讓醫院診斷更正確、讓政府機關更能與人民溝通、更安全的街道、更平和的監獄、更好的營養補給、更少的垃圾等等。沒有人能準確計算，在愛滋病大流行時，非洲各社區中的社會發展計畫透過劇場來指導安全性行為，救了多少人的命。想要更加速達成聯合國的永續發展目標嗎？[5]那就投資在教學藝術家身上吧。他們深知如何開發內在發展目標[6]，而這對於達成那些永續發展目標來說，扮演著不可或缺的角色。

5. 深化藝術創作技能發展：

　　藝術家訓練計畫、藝術學院和大學藝術科系都漸漸體認到，教學藝術家的技能可以幫助剛出道的藝術家拓寬對藝術和職涯的認識，並使他們更能符合就業市場的需求。

6. 提升非藝術科目的學習效果：

　　許多學校（以及各種職能發展課程）都利用藝術整合計畫，來提升學生的課業表現和學習參與；甚至在科學、科技、工程和數學等領域，都會加入藝術課程來協助其他科目的學習。

7. 豐富人們與藝術作品的交會經驗：

　　博物館和表演藝術公司往往仰賴教學藝術家來深化當下的觀眾體驗、擴大觀眾的體驗範圍、激發當下漫不經心的觀眾的興趣，並開發未來的觀眾。

　　這一系列的目標在在顯示，教學藝術家工作足以大大拓展藝術的觸及範圍。長期以來，美國和其他西方文化一直有個關於「藝術的目的」的辯論：究竟要「為藝術而藝術」，還是「為實用目的而藝術」？其中一方大大讚頌，藝術以各種不同的方式來豐富人生，這種力量是所有其他事物都比不上的。德國哲學家班雅明（Walter Benjamin[7]）將之描述為「藝術神學」。這群信仰虔誠的「藝術人」想要保護這股力量，使它不被實際應用給稀釋或污染，以打造出安全的避風

港，和更高的價格。

另一陣營則體認到，藝術具有特殊、有時候甚至獨一無二的潛力，足以在世界上創造正面的改變——這個理由也和前者同樣可敬，因為這個世界的確需要改進。

「為藝術而藝術」著重在藝術體驗或藝術創作帶給我們的生命與文化的內在充實；「為了正面的改變而藝術」則著重在透過藝術的運用而產生的諸多益處。

有很長的一段時間，這兩種立場互相對立且互不相讓，各自在大眾認知和未來金主前議論己方立場的優點。金主對這兩者都在意；正因如此，你才會看見，這兩種都列在前述的工作目標裡。但在此之前，他們一直以來都遠遠更在意「為藝術而藝術」。

早先，「為藝術而藝術」這觀點遠比「為實用目的而藝術」影響力更大、更能吸引資金，地位也更崇高——難怪我們稱之為「高雅藝術」，並為之打造輝煌的殿堂。你只要走進空蕩蕩的音樂廳，便能感受到那股莊嚴的氛圍，一種刻意打造的神聖感。如此崇高的威望顯示出大多數西方和受西方

影響的文化中內嵌的垂直價值階序，並在募款和文化位階的最頂端為他們贏得「菁英主義」的名聲。另一方面，在實用和日常生活層次，藝術雖無所不在，卻無法獲得大寫的專屬地位或廟堂聖殿，也難以取得豐厚的財源。

但這真的只能是個高雅 vs. 低俗，或藝術 vs.「某種」藝術的二擇一難題嗎？

根據華萊士基金會（The Wallace Foundation）2005 年進行的一項重要研究，答案是否定的。凱文・麥卡錫的著作，《繆思的禮物：重構關於「藝術的益處」的相關辯論》[8]也承認，很顯然，兩種立場的影響都很有價值；社會既想要，同時也需要這兩股影響力，兩者一直以來都為人類所欲求與需要。這份報告澄清了這兩種影響力的關係，並做出結論：**一個人唯有通過（藝術的）內在性益處，才可能獲得它的工具性益處**。換句話說，人類必須以某種方式親身體驗藝術，才能打開大門，迎接藝術所能帶來的各種其他較為實用性的益處。沒有人是為了活絡市中心的經濟而買票看歌劇，但若有足夠的人在歌劇院感受了藝術體驗的好處，他們就會約朋友一起回來，在附近餐廳用餐，這樣自然就支持了市中心的經

濟。沒有一個學生會為了期中考分數進步而試圖理解道格拉斯（Frederick Douglass）與林肯（Abraham Lincoln）見面那一幕的戲劇性，但假使學生都全心全意去了解這場會面的重大意義，並試圖掌握他們寫的那一幕的戲劇張力，他們在美國歷史這一科的成績就會有所提升。這種事沒有捷徑；你無法跳過「啟動（並享受）個人藝術才華」這個比較麻煩難搞且比較難以估量效益的步驟，就想要收割藝術所能帶來的實用報酬。

　　這正是教學藝術家能介入的點。他們能夠啟動幾乎每一個人的藝術才華，藉此開展出各種藝術可能帶來的益處——不只是工具性益處，也有內在性益處：從改善高齡者健康，到對布拉姆斯第二號交響曲有更深刻的體會。

　　我一直把20世紀美國物理學家大衛・波姆（David Bohm）的建議當作我自己的人生指南：任何時候，當你看見彷彿相互對立的立場時，就要試圖找出足以將兩者都涵蓋在內的更宏大的真理。對我和其他教學藝術家而言，暗藏在「為藝術而藝術」，或是「為了社會影響力而藝術」的拔河底下，那個更宏大的真理就是「為了許多不同目的而藝術」。兩造的

動機來源都一樣；而若要達到正向的未來，則需要我們開發那個更深層的根源。

這就是教學藝術家的任務。

教學藝術家實際上能做什麼？

1990 年代晚期，哥倫比亞首都波哥大的交通事故死亡率高得嚇人。交通警察普遍貪污，他們嘗試過的解決方案裡，也沒有一項帶來任何改變。莫可斯市長（Antanas Mockus）開除了所有的警察，要求他們接受過喜劇丑角訓練才能夠復職。這群受過丑角訓練、身穿丑角服裝的警察走到街上，嘲弄糟糕的司機，為安全駕駛的司機喝采，並以誇張的戲劇化方式，演出他們處理交通事故的現實狀況。後來，交通事故死亡率下降了 50%，塞車現象也大大降低，為這座都市的交通文化帶來持續的改變。

教學藝術家這工作在美國開始發展的頭幾年，我們大部分時候是在學校裡工作。我們的工作目標在於帶給學生適切而引人入勝的藝術體驗。我們主要聚焦在「為藝術而藝術」，但在教學現場與我們合作的學校老師告訴我們，他們注意到我們的工作帶來了額外的益處：學生在其他科目的學習動機與能力也更好了。學生在教室裡更能協力合作，因而形成了更快樂的社區。孩子們的閱讀動機更強，被送到訓導

處懲戒的學生人數也減少了。

　　隨著早期以學校為基地的工作在美國發展成熟，我們也發現教學藝術家工作的額外益處。那些實際的成果也許難以事先做策略性的預測，更難以估量，但很明顯地，它所造成的連鎖效應是真真確確，無庸置疑的。教學藝術家在學校工作時，我們的影響力與我們和孩子們相處的時間完全不成比例——時間並不多，創造出來的益處卻多了許多。（順便說，要是給我們更多的時間，我們所能達到的成果也會多得多）。而且，一般來說，那些在制式教學中苦苦掙扎，卻總是跟不上的學生，最能感受到脫胎換骨的影響力。一次又一次，我們看到，**一旦教學藝術家啟動了年輕人的藝術才華，正面的成果便會浮現**。（任何人只要啟動了年輕人的藝術才華，正面的成果便會浮現，教學藝術家只不過剛好是這方面的專家罷了。）

　　老師和整個學校也都感受到如此的連鎖效應。老師們感覺恢復活力，開始採用更多各色各樣的創意教具，學校成為更有活力的社區，家長也更積極投入學校活動。如此的成果，在那些為了啟動學生的藝術才華，以開發其轉化力量，

而將藝術融入課程的學校，以及開發出「藝術課程與資源豐富」[9]、「轉機藝術」[10]與「藝術輔導教學」[11]課程的學校特別顯著。

如今，教學藝術家的觸及範圍已擴大到遠超出學校。在世界各地，有數以百千計的「以藝術帶動社會改變」相關課程，在課外時間聘用教學藝術家，引導成千上萬名貧困社區，或陷入困境的年輕人，以開展他們的人生選項和能動性。在麻薩諸塞州的柏克夏郡，被關押在拘留所的年輕人若能持續參加由莎士比亞劇團[12]的教學藝術家所主持的工作坊，就能提早獲釋，因為戲劇工作坊對他們產生了極為正面的影響。紐西蘭旺格雷市已經沒有小孩子加入幫派，而是去參加教學藝術家所領導的青少年管弦樂團[13]了。

不只是年輕人，每個人都感受到這些正面的影響。教學藝術家進入監獄，甚至在充滿緊張或孤立的情境裡，幫助受刑人創造生命的意義，以及與世界的連結。教學藝術家也進入醫院，為了相同的目的而服務，甚至改善了病人的健康狀況。教學藝術家更進入社區和社會服務中心，為建立社群的幸福感做出重大貢獻。

在難民營與安置中心，教學藝術家的影響力特別深遠。
在這些社區，教學藝術家協助難民與災民建立起家的安定感，這正是他們最迫切需要的。你可以親眼看看瑞典的夢想管弦樂團（Dream Orchestra [14]）、位於雅典的希臘青少年音樂系統教育（El Sistema Greece [15]），或者旨在訓練音樂家，為世界各地的戰亂或災變地區帶來喜樂的「改變之聲」（Sounds of Change [16]）有多麼成功。甚至在如此動盪不安的情境下，教學藝術家們也能夠減輕個人和集體的傷痛、緩和政治上和種族間的緊張關係，並協助那些失去人際紐帶的人們建立起強而有力的連結。世界上的每一個難民營和安置社區都應該配置駐營教學藝術家才對。

在創齡這個領域中，也是教學藝術家工作在全美成長最快速的部門，這工作也證實帶來了正面的改變：減少高齡者服用處方藥物的總量與住院天數、改善生活品質並延年益壽、提振工作人員士氣、提高員工留任率——結果是為醫療機構和政府機關省下大筆開支。它也能減輕失智症患者的痛苦。對於所有年齡層人士來說，教學藝術家的工作能夠減輕憂鬱，使人更有希望。在某些國家（像是英國），醫生開出

來的處方甚至不是服用更多藥物，而是去參加教學藝術家的
課程。

教學藝術家甚至能夠精進醫生的診斷正確率：在美國，
有超過二十所醫學院和美術館合作，由教學藝術家和醫學生
一起開發體驗藝術作品的新方式——而這種體驗藝術的新方
式，能夠轉換成更準確地察覺與診斷疾病的能力。是的，教
學藝術家也能拯救性命，這話一點都不誇張。

政府機關漸漸的發現，教學藝術家也能使政府運作更有
效率。事實上，美國已經有好幾十座城市（包括兩個最大
的）在不同的政府部門聘用教學藝術家，因為他們的創意參
與技巧足以打破既有的假設、激勵員工，而且經常產生新的
結果。

企業界也發現，教學藝術家能夠協助變得更有創意。我
被企業雇用時，最常被指定的任務就是「多一點創意，但不
要有藝術，拜託。」他們對於經常跟藝術聯想在一起的那種
肉麻而露骨的情感表達感到害怕。「沒問題，我做得到。」
我請他們放心，而接下來我所做的事，就是教學藝術家做

的事，只是我沒有使用任何藝術詞彙或附庸風雅的媒介。通常，就算藝術一直在活動中發生作用，企業參與者甚至毫無察覺它的存在。我曾合作過的對象包括高科技冶金工程師、大型醫院胸腔科主任、常春藤盟校的行銷部門、聯邦快遞公司的董事會、神學院以及三個城市的領導力發展課程，每一次我都能夠順利達成該組織所要求的結果。

　　教學藝術家也能讓慶典更加歡樂、儀式更有意義、公開活動更有影響力。幾乎每到一處，只要教學藝術家一出現，他們就能協助人們把事情做得更好。他們為需要奇蹟的人或情境打開一扇門；科學家也益發察覺，體驗這些奇蹟對個人和團體的身心健康能帶來極大的助益。

　　也許，最迫切的是，教學藝術家能夠在應對氣候危機這方面做出關鍵性的貢獻，比立意最為良善的藝術作品更有效。當然，許多藝術家都關心環境議題；數以百千計的藝術家以發自內心的藝術創作來溝通他們關心的議題。這些藝術作品也許對該議題做出了美好且感人的貢獻，但它們是否具有這場已經陷入紅色警戒的危機所需要的社會影響力呢？舉例來說，最近某個計畫砸了好幾十萬美元，出動了五機拍攝

的豪華製作拍了一部片。片中有個發出完美聲音的竹筏漂浮在崩解的北極冰河前；竹筏上則是一位知名音樂家，在史坦威演奏鋼琴上彈奏了一首以氣候變遷為主題的新作品。有些看過這部片的觀眾會對其印象深刻並深受感動，但這部片是否顯著改變了任何一個人對氣候變遷議題的了解或行動？

　　其實我們只需要這部片預算的其中分毫，就能讓教學藝術家進入某個飽受氣候變遷所困的社區，以創意的方式吸引人們喚醒潛藏在內心深處的使命感，以克服冷漠和絕望。人們的想法、勇氣和對議題的理解都有了改變，個人能動性便得以提升，並開始採取導致實際政策改變的行動。這正是面對危機所需要的特質，而教學藝術家就是能夠帶來這種效應的人。

　　你是否覺得，聽起來教學藝術家根本無所不能？你若這麼想，那就很接近事實了。我敢出錢打賭，教學藝術家真的是如此。但在現今的情況下，願意投資在教學藝術家，讓他們發揮潛力的金主還不夠多。他們的才華和技能都有著強大卻未被完整開發的力量，而廣大的社會大眾卻大多並不知道，或看不出教學藝術家到底在做些什麼事。有更多從事藝

術工作的人士並不知道教學藝術家是什麼，也少有金主投資在開發培養這批人力。能夠讓有才華的年輕新血進入這個領域的培訓管道並不多，更少有職業升遷的機會。這個領域並沒有太多基礎架構來幫助教學藝術家提升能見度（雖然國際教學藝術家聯盟正扮演著領頭羊的角色）。但這些都是可以改變的——而且現在改變的時機也成熟了——只要金主投資在開發並支持教學藝術家這樣的人力資源。**教學藝術家是引領社會變革的沉睡巨人**。

教學藝術家的工作實際上看起來像什麼？

藝術家知道，而且能做出重要的東西——那些人們不可或缺的東西。他們對於「局部」和「整體」之間的關係有著微妙的理解。他們把時間、現實和事物的必然性視為可塑的素材，並用它們來形塑新世界。他們能夠想像世界是完全另一種樣子；他們能以富於表現力的方式，創造出足以把他們所知道和關心的事物黏合在一起的世界。他們能夠創造出使他人感同身受的意義。

老師也知道並能夠做同樣不可或缺的事。他們深知學習就是人類維持存活與成長的方式。他們能夠引導他人追隨自己內在與生俱來的好奇心、探索不熟悉的事物，並開展探索的深度與廣度。他們能催生意義的生成，並且形塑出持續演化的理解方式。

教學藝術家知道，而且能多做一件事，來將每個志業最重要的元素融合起來：他們知道如何將他人引入充滿改變與可能性的環境。

他們能夠使用藝術家和教師所知道的方式，來擾動並啟動他人內在的藝術動力，並引導這股力量。最重要的是，他們能夠培養個人和社會的想像力。而此時此刻，社會想像力正是這個世界最迫切需要的東西。

教學藝術家的工作隨著不同的計畫和文化背景，看起來雖各有不同，但有些特徵是不變的。不論他們的工作地點是卡內基音樂廳的會議室，或是坦尚尼亞某個村子裡，一座以紅土搭建的環形劇場，教學藝術家總會設計出循序進行的活動，來引導「非藝術家」們投入創意工作。這些活動總是非常引人入勝，好玩且充滿樂趣（我稱之為「橫下心來將娛樂與嬉戲用好用滿」）；就連那些「並不怎麼喜歡藝術」的人都能完全投入其中，充分使用那些他們在一小時以前還避之唯恐不及的藝術素材和過程。教學藝術家引導人們運用想像力，來創作他們自己關心的東西——那些與他們切身相關、有些難度，卻以正確的方式挑戰他們激發潛能、能夠與他們產生情感連結，而且完成後能令人心滿意足的東西。他們通常（但不是每一次）帶領一個團體，以個別指導和團體協作兼具的方式來進行活動。他們能讓學員專注並完全投入活動

引發的心流體驗中，學員也能在反芻自己的創作過程中得到樂趣。教學藝術家能夠有技巧地將創作所帶來的能量噴發，引導向具有社會影響力的重要目的。

請容我稍微離題一下，以便說明教學藝術家到底在做些什麼。大部分西方文化對「藝術」多以名詞作定義——像是建築物、敘事詩或芭蕾。特別在美國，更是我們所知的宇宙間，這個「名詞中心」的藝術大本營，而大寫的藝術就是由各種「東西」所構成的。然而，教學藝術家卻是操作「藝術作為動詞」的高手——那就是藝術家創作藝術品時所做的事，也是所有人，一旦他們的藝術才華開始運轉時，使用任何媒材來創作自己在乎的東西的同一組動詞。誠然，那些利用藝術媒材所創造的東西——繪畫也好，現代舞也好，就是以「名詞」為定義的藝術——它可以很有價值，也很重要，而且往往很美麗，有時甚至可說美輪美奐。但藝術的力量來自它以動詞為定義的時刻；我曾寫過一本書，書名為《藝術，其實是個動詞》，就專門談這概念。

藝術品是一座座墓碑，標示著人類展現活力的偉大舉動發生過的位置；它們總等待更新的動詞來使其復活。在「藝

術的動詞」喚醒我們對更多活力、更多樂趣、更多意義、更多難以名狀的願望的飢渴之前，牆上懸掛的畢卡索、音樂廳裡演奏的蕭士塔高維奇，都只不過是裝飾品罷了。那股渴求驅使我們以不同的方式，挖掘那些畢卡索和蕭士塔高維奇所創作出來的名詞，並從中找出那些對我們重要的事物。當我們與那些名詞做出切身相關的連結時，我們便使它們重獲新生。

那些創造出技藝絕倫的名詞的動詞，也正是我們施用在任何媒材，以創作出我們在意的東西時，完全相同的動詞。人因藝術才華而得以蓬勃發展的專注力、探究力與對好壞的直覺判斷力既適用於芭蕾舞，也適用於烘焙。運用在音樂創作中的腦力激盪、抉擇、加加減減等工夫，也同樣自然而然就能運用在園藝和募款上。創作劇本時所使用的創意問題解決法，和紐約西奈山醫院急診科治療病人時，或某個社區居民組織起來蓋一座遊樂場所使用的創意問題解決法，他們之間的相同處比你想像的更多。這些都是我從第一手經驗得知的；我在上述所有的場合，還有更多其他環境中工作過。之前提到的那個聯邦快遞的領導力課程中，學員從研究曼菲斯

交響樂團不同部門的主管如何與同仁溝通，比他們從上百頁
操作指南中學到的更多。

　　教學藝術家是生產渴望的行業。當人們的藝術才華被啟
動時，就會渴望以在藝術作品中找到意義，或者透過藝術
或非藝術媒材表達自我的方式，來「創造連結」。看看這用
語，「創造連結」── 這是個創造的行動，是個在極微小的
層次上發揮創造力的行動。我們時時刻刻都在做這件事，它
畢竟是個動詞啊。

　　在人工智慧程式能在幾分鐘之內便「生產」出一百本小
說，「畫」出五十幅模仿知名大師作品幾可亂真的畫作──
其中有些還非常出色──的世界，過往人們與藝術這名詞間
的關係因此被動搖了。在人工智慧的世界裡，教學藝術家賴
以行走江湖的創造性智慧，也就是藝術的動詞，變得益發重
要。教學藝術家以移情、熟練和直覺等工具開啟他人的想像
力和藝術才華，並將他們引導向具有創造性的目標。這並非
在健全茁壯的文化邊緣地帶做些聊備一格的妝點，而是這個
巨變中的世界最需要的救生索。

　　還有另一件事，攸關著人類的藝術才華如何運作。當我們創作出我們在意的事物時，有某種確實而穩定、強大而神祕的力量在我們的內在發作著。當我們將藝術才華傾注在某項計畫，即使是與他人建立關係這麼小的事，並且成功完成時，我們都能體驗到一股因發揮創造力而提升自我的滿足感。那個時刻通常默默地發生，而且可能微小到我們幾乎不會留意到它的發生，但我們所體驗到的樂趣卻是真實的。因發揮創意而來的成就感會生出一股創作的能量，驅動我們投入進一步的創作，也許執行下一個點子或計畫，也許將目前計畫做延續或延伸，也許提出問題，或者對另一件事產生好奇心——這股創造性的能量，我稱之為「勁」。就像抵抗熱力學第一定律一樣，一旦計畫完成，就會產生一股新的能量。創造力和愛情一樣，它產生的能量比它所需的更多，是彌足珍貴的人類經驗；它使我們所踏出的每一步都輕盈帶勁。

　　教學藝術家利用這股勁，設計出循序漸進的活動，來引導人們完成超出他們原本的期望，甚至連做夢都不敢相信可能做到的成果。幾小時後，當你感受到發揮創造力所帶來的

滿足感，因而所踏出去的每一步都帶著繼續向前的勁道，你便能從那個望向窗外的牆壁，不確定自己在做什麼的學員，變成一名驕傲地站在那幅記錄著社區鄰里的共同願景、令人驚豔的壁畫前，充滿使命感的社區倡議者。幾週後，滿城絕望的氣候變遷受害者，也能變成滿城忙著要求地方政府提出監管改革策略的公民。

教學藝術家領域簡史

　　自古以來一直有藝術家，他們創作藝術的目的不僅是為了自我表達或收入，更是為了滿足社區的基本需求。舊石器時代的藝術家之所以在洞穴中的牆上畫上動物，並不是為了縱情於藝術創作的滿足感，或從週末來訪的旅行團手上賺取小費。他們作畫的目的，是為了溝通某些攸關狩獵的必要訊息，或可能為了祈求神靈賜予食物。他們是為了服務社群而做。從那時候起，就一直有藝術家，他們所做的遠超出創作藝術品（誠然，這件事本身並不簡單），而是為了「為藝術而藝術」以外的目的，直接接觸社群成員。在美國，當一萬多名由新政下的公共事業振興署所雇用的藝術家（Works Progress Administration, WPA，1935 ～ 1943年聯邦藝術計畫的一部分），透過他們創作的戲劇、舞蹈、書籍、音樂與超過十五萬件公共視覺藝術作品，幫助國家脫離經濟大蕭條而受到表揚時，社區藝術家的地位也隨之提升了。自 1950 年起，一個名叫「年輕觀眾」（Young Audiences）的組織便開始將藝術家引進校園。

　　但教學藝術家作為一獨立的領域，接著變成一門專業，要到 1970 年代才開始。在美國，這門專業是從學生開始的。最常見的說法，是將當時最新的「全世界最大的表演藝術中心」，也就是紐約市的林肯中心，視為將教學藝術家當作一項專業的起點。林肯中心的主管高層開始考察能讓他們更有效地接觸每年成千上萬名穿越他們的廣場去看表演的學生。林肯中心學院（Lincoln Center Institute）創辦人馬克·舒巴特（Mark Schubart）提及一段往事：他曾走在一列等著進入大都會歌劇院的孩子身旁，便問其中一名男生，他待會兒要看什麼表演。那孩子不耐煩地聳聳肩，答道，「我怎麼知道？我只是跟著學校的校外教學來的。」舒巴特決心改善這情況，便邀集一群聰明，而且與學校合作經驗豐富的藝術家。這組人馬整合了他們從過去的經驗得來的體會和領悟，加上該中心的駐村教育哲學家瑪克辛·格林博士（Maxine Greene）的啟發，展開一場新形式的「美感教育」（aesthetic education）。基本上，這就是教學藝術家成為一門專業領域的起源。

　　教學藝術家作為美國的一門專業，在 1980 年代得到大

力推動，背後的理由卻很令人痛心：聯邦政府大幅刪減藝術
教育預算，導致成千上萬名藝術領域的教師失業。藝文組織
因而雇用教學藝術家進入校園，試圖填補這空缺，以免一整
個世代的學生在成長過程中，都沒有藝術相伴。高雅藝術組
織，像是交響樂團、芭蕾舞團、劇團、美術館和他們的贊助
者都擔心未來的觀眾何在，而時間也證明了他們的憂慮是對
的。這問題大而嚴峻，我們在藝術領域教師和教學藝術家身
上的投資卻遠遠太少。

　　教學藝術家這領域從此不斷演化。學校裡的教學藝術家
成為學校的得力合作夥伴，在教學現場協助老師達成教學
目標、訓練學校老師在教學工作中引入更多創意。他們也在
各個不同的學科領域參與非藝術科目老師開設的藝術整合課
程。許多學校的駐校教學藝術家聘期漸漸延長（經濟衰退
期間有時候會縮短），讓他們得以學習如何設定不同的學習
目標，並且評估他們工作的影響力。隨著這個領域成長，
教學藝術家也獲聘到學校以外的計畫。原本就已經在鄰里間
與社區之中工作的教學藝術家，則更進一步深化和擴大他
們的工作範疇。那些從事「社區藝術家」工作的藝術家開始

承認他們與「教學藝術家」之間的密切關係，反之亦然。在美國和英國都有越來越多計畫出現，為這個新興領域提供了基礎架構[17]——像是英國的「藝術工作聯盟」（the ArtWorks Alliance[18]），——這個領域在英國稱為「參與藝術家」，也同樣蓬勃發展。

隨著國際教學藝術家年會在 2012 年誕生（日後於 2018 年成為常設機構「國際教學藝術家聯盟」〔International Teaching Artist Collaborative〕）；世界各地個別的教學藝術家終於體認到，教學藝術家已是個遍及全球的領域。目前，「透過音樂產生影響力學院」[19]主持一個由來自四大洲的教學藝術家所組成的培訓計畫。每個國家都各有不同的長處、名稱、特定業務和從業模式，但他們之間有著更多的共通之處：他們有著共同的核心認同。而在字源學上，「身分認同」的意思就是「相同」。組織中心開始在越來越多國家和地區聚集；這個領域獲得全球性肯定的臨界點就要來臨了。

什麼人會成為教學藝術家？為了什麼？

教學藝術家就是在創作藝術作品之外，渴望多做點什麼的藝術家。能夠創作並分享藝術作品當然很棒——那就是為什麼，儘管每個人都知道藝術家的就業前景充滿不確定，人們依然投入藝術創作的原因。許多初學者都聽過這樣的過來人忠告——你若還有其他專長，就去做別的事吧——別聽他們的。創作藝術品能令人身心靈都感到滿足與充實，這感覺像是我們這種人會做的事。

這道理也適用於教學藝術家。但我們發現，我們想要的不只如此。我們熱愛創作那些藝術名詞，以及發現我們自己的藝術才華所能成就的樂趣和目的。而且，我們還想幫助學生與觀眾為成功地利用藝術的動詞做好準備，使他們有能力發現隱含在藝術作品中的美感與重要性。而且，我們想要讓許多人——每一個人，而不只是那些參觀藝術作品，或者接受藝術訓練的學生——都有能力做這件事。而且，我們也想借用普世共通的藝術動詞，來為世界創造正面的改變。好多個「而且」啊，教學藝術家的野心還真大。

　　你無法在我們的工作情境之外看見教學藝術家。我們也許「長得像藝術家」（不管這句話是什麼意思），也可能不像。我們之中有些人害羞寡言，有些則活潑外向。我們之中有人年紀較輕，也有人年紀較長。我們的種族背景很多元，雖然美國、英國和歐洲的老一輩大多是白人，但世界各地的年輕一輩在種族與族群上則混雜著各種不同背景。我們相信如此的多元組成是一種資產，也相信多樣的觀點能使創作成果更加豐碩。我們每個人賺取的酬勞都遠低於我們的付出，而且幾乎每個人都必須同時身兼好幾份工作，包括靠創作藝術品賺錢、接教學藝術家專案之外，也經常還有別的事。我們往往很有企業頭腦，一部分是天生使然，但多半是基於必要而生。我們都喜歡和其他教學藝術家一起出去玩，也喜歡和他們一起工作，只不過這些機會不夠多。有時候，教學藝術家也必須離開這個領域，因為就算他們的專業與資歷日增，這個領域還是無法提供他們賺更多錢的管道。有證據顯示，在美國，新冠疫情對教學藝術家所造成的生計衝擊，比藝術相關產業的任何其他部門都來得更大。

　　教學藝術家不是裝滿各種方便好用的教育妙計，由藝術

家因應不同的狀況需要而帶來帶去的百寶箱。教學藝術家這份工作是一種世界觀，一種藝術家觀點的擴張。它包括對所有人內在的藝術才華感到著迷，並對找出所有人能夠創造出來的東西——從在藝術作品裡面創造連結，到為社會問題提出有創意的解方——感到興奮。

　　藝術領域在評量「卓越」時，往往注重某一套標準；這套代代相傳的標準則是由大學、各種專業者協會和專家來守護和執行著。身為藝術家，教學藝術家的訓練使他們能夠達成某一套定義下的卓越。但身為教學藝術家，他們能發現更多的東西。他們仍舊對自己在各自的藝術領域裡所習得的「卓越」標準心懷敬意，但他們也能看見其他不同類型的成就，認為這些成就不僅有價值，也值得人們肯定與表揚——像是足智多謀、發揮社會影響力、尊重文化完整性等等[20]。這些成就可能不總是達到高雅藝術對「卓越」所定義的標準，但它們在其他意義上的成就卻如此不凡，因而教學藝術家用一套更寬廣多元的定義來推崇他們的卓越，這套標準則與評量「人類一直用來過生活，並超越他人的方式」標準一致。

教學藝術家對那些和我們自己不同的人感興趣。他們對年輕人、老年人、不同背景的人、身障者以及毫無「藝術」背景的人的創意想法特別感到好奇。我們對遇到的所有人激發他們的才氣，並為我們所邂逅的驚奇雀躍不已。基於個人的好奇，我平日容易注意到他人特殊的遣詞用字、浮誇氣派的吉光片羽，以及微小而不為人知的善行。我在貧民窟裡發現這些東西的機會，至少和在高級購物中心一樣多。您平常容易注意到他人哪一方面的藝術才華呢？

大多數人要是在路上偶遇一群青少年結成一夥，看起來漫不經心或垂頭喪氣，多半要不是對他們視而不見，就是躲開他們。藝術家看到這樣的一群孩子時，會心生同情。當教學藝術家看到那群孩子時，則是無法控制內心的衝動，想要邀請他們加入一場能夠抓住他們興趣的活動。他們就想接觸那些孩子，期望帶給他們樂趣，並且用他們知道的方式激發出正面的力量。

幾年前，我受雇在一場課後工作坊中，帶領一群高中老師探索如何在他們的教學中加入更多創意。我記得走向學校大樓，那氣氛並不友善。整幢建築像政府機關一樣大，其建

築設計也每一分都和政府機關一樣（欠缺）想像力。

學校大樓入口處，樓梯旁的牆邊有三名青少年朋友在那邊閒晃。這些男孩子不能算是遠遠就散發出「麻煩」的氣息，但他們很明顯是難搞的傢伙，一臉酷樣的傢伙，正準備與他們眼前這個剛走進學校的老頭互酸互嗆。我走向他們，「你們能幫我嗎？我必須到校長室報到，但在我和她見面之前，我想大致了解一下這學校的情形。你們能不能告訴我一條通往校長室，而且中途要能經過學校裡最有趣的東西的路徑？」

兩秒鐘後，他們便放下原本玩世不恭的態度，因為──我早就猜到了──這個突如其來的挑戰抓住了他們的興趣，而且他們真的很懂這個主題。他們開始討論各種選項、腦力激盪、互相嘲笑對方的建議。一度有人提到女生更衣室，其中一個男生問我到學校來做什麼；他正試圖把路線規劃修改得更精準，因此想確定他們所做的選擇最能符合我的目的。整整一分鐘後，他們向我描述他們為我選擇的路線；三個人都開口說話，互相糾正對方指路的方向，偶爾還加上「你這白癡」，並描述我沿路上會看見的景觀。我簡短地向他們道

謝後便走上樓梯，同時聽見他們繼續互相嬉笑怒罵地談論
學校裡最好和最壞的特徵。他們的互動中那股帶著玩笑的真
誠，絕對不是「酷」。

很多時候，甚至大部分時候，它就在那裡，藏在表面底
下，在我們所有人的內心深處：對「用我們所知道並關心
的事物，創造出有趣的新東西」的渴求，即使是幫一個一點
都不酷的陌生人做些什麼。**這就是教學藝術家觀看世界的方
式，滿溢著潛力。**

教學藝術家和藝術老師有什麼不同？

　　經常有人要求我區分「教學藝術家」和「藝術老師」的差別；這差別相當微妙而難以捉摸。

　　兩者間的差別並不在於人，而在於目的。同一個人可以在某個場景中是藝術老師，在另一個場景中是教學藝術家。真正厲害的藝術老師會在他們的教學與教學法之中包含教學藝術家工作，而真正厲害的教學藝術家有時候也會在藝術領域擔任教師工作，因此這兩個角色是可以合而為一的。

　　我在這裡嘗試說明兩者的區別。藝術教師的目的，在於帶領學習者進入某種藝術形式，以發展出基本能力與興趣，讓他們能夠藉此逐步累積起一生受用的技能——不論是成為專業藝術工作者，或成為某種特定藝術形式的愛好者。教學藝術家的目的則是喚醒學員的藝術才華。教學藝術家能夠迅速地讓人們利用某種藝術媒材創作出自己關心的東西，其目標卻並非發展創作技能，而是營造出能夠自然而然地在藝術領域之外，觸動人們生活中其他面向的創意參與。我在教

學藝術家工作的第一個老師，教育哲學家瑪克辛‧格林博士（Maxine Greene），把教學藝術家的目的稱為「廣泛的覺醒」（wide awakeness）。她重視教學藝術家工作，把它當作「喚醒一個人對當下感受，以及對通常被遮蔽而不易察覺的事物產生批判意識的能力」的方式；她甚至稱之為「讓熟悉的事物變得陌生的能力」。她最喜歡的是，教學藝術家引領人們「參與──不只是思索，而是將我們的能量完全放送出去」。

有個朋友聽我重複述說這差別太多次了，便要求我親身示範這兩種職業的差異。於是，第二天，我連續教兩堂相同科目，每堂課各二十分鐘。第一堂我以劇場教師的身分，第二堂則以劇場教學藝術家的身分上課。我選擇教授的是演員必修的技術課程其中之一：莎士比亞作品的格律分析，也就是辨識並遵守莎士比亞的詩句中，那些影響演員如何說台詞的抑揚頓挫模式。

第一輪：我是個我自己從來不曾遇到過的那個活潑、風趣的，教莎士比亞的老師。我介紹了基本的格律模式──像是揚抑格、抑揚格、揚抑抑格等等──以便我們能夠從現代演說中辨識出這些模式。比方說，o-KAY 是抑揚格；

DUMB-bell 則是揚抑格。我們分析了一段莎士比亞的台詞樣本，苦苦思索那些不規則的格律有什麼特殊意涵。學員認為這很有趣，而且一堂課結束後，他們對這個主題都有了更多的認識。

　　第二輪：我以這個問題做開場：「人們在生活中，有哪些時候會自然而然地在說話時加強語氣？」有些人回答「當他們生氣的時候」，和「當媽媽叫我回家吃晚飯的時候」。接下來，我再問，「人們說話時，會用哪些方式來加強語氣？什麼是他們自然而然使用的工具？」我得到了些很不錯的答案，像是遣詞用字、音量、音頻、節奏轉變等等。我要求學員在那些抑揚頓挫的模式多做思考：「你們能不能以弱—強—弱—強的格式，想出一句充滿挫折的媽媽，在不耐煩時會講的台詞？」他們想到，「你**現在**就馬上給我**回來**！」另一題則是混雜了弱—強和強—弱或強—弱—弱。「**噢，媽媽**，我**發誓**，**絕對**，絕對**不再**這樣**做**了。」我們試了些其他的格律，並討論每一種不同的變化帶來什麼效應。一直到最後四分鐘，我才向學員們介紹了一點莎士比亞的詩句，鼓勵他們從中辨識出我們剛剛才玩過，以及一些我們還

沒嘗試過的格律模式。

在我結束這兩堂課後，我的朋友帶領學員們做了些反思。他們說兩輪的課程他們都很喜歡，並覺得在第一輪課程中學到更多有用的資訊。然而，第一堂課結束時，他們很高興；覺得自己已經學夠了。相反地，第二堂課結束時，他們還意猶未盡；感覺課堂才不過剛開始而已，還想要繼續下去。在這場反思之中，他們在發表評論時，也一直注意到自己說話時的抑揚頓挫模式，並饒富興味地拿他們剛剛學到的知識來開玩笑。一直到當天午餐時間，他們還在互相嘲笑彼此說話時的抑揚頓挫模式，第二天依然如此。

這證實了教育研究告訴我們的那些關於學習（而不只是教育情境；這研究也深入探討企業和科學的學習）的結論：關於學習，最重要的是「內在」，相對於「外部」的動機。內在動機指的是為了你自己個人的理由而學習某件事物，受你自己的好奇心或熱情驅動而追求這過程中的內在樂趣。外部動機指的則是為了他人的理由而奮力向前，以追求外部的酬賞，或避免被處罰，或者討好某人，或者單單只不過是因為別人也都在做這件事。

正如你所深知，在學校與職場生活中，我們大部分時候是被外在動機所驅動。但幾十年來的研究明顯昭示：你若是受到內在動機驅動而投入某個科目或某項計畫，長期下來你能學到的一定更多。這個真諦形塑了我以教學藝術家的身分，在第二堂格律分析課的課程設計選擇。**教學藝術家指南教我們「先慢下來，再加快速度」**，花時間慢慢誘導學員對課程主題產生切身相關的感受和好奇心（這些都和內在動機密不可分），長遠下來便能更加精進與深化學習。這就是為什麼，當我在聖荷西市展開一場關於重新規劃某社區的都市計畫工作坊時，我不從「我們的預算容許我們將一、兩幢建物改建為藝文中心」的角度思考，而是以一張地圖和這個問題：「你希望創意能量如何流過這個地區？」做開始。這就是為什麼，當我們以19世紀美國非裔奴隸藉以逃往自由州和加拿大的祕密路線，人稱「地下鐵路」的黑人靈歌（Underground Railroad）為主題，上一堂八年級的歷史課時，「人們在生命中的哪些時刻，會用音樂來支撐自己活下去？」[21]，這問題比起上課第一句話就說「打開課本第七章」所能帶來的學習效果更強。先慢下來，再加快速度——

而不是以簡報投影做開場。公司開會時,第一件事先請每個人花三分鐘時間,準備好在會議上分享最重要的訊息,接著就能得到一場更簡短而有效率的會議。我曾和幾個團體組織合作過;他們找上我的原因,是因為他們覺得自己被永遠開不完的會逼死了,而我的教學藝術家工具能夠幫助他們減少開會次數,開會速度卻更快,而且更令人享受。教學藝術家工作也能讓人保持理智!

除了「先放慢腳步,再加快速度」之外,在我所舉例的莎士比亞詩句格律分析課堂中,還用上了其他四項教學藝術家的工作方針:「高度重視切身相關的個人經驗」、「開發人們與生俱來的能力」、「幫助學員從已知的知識中建立新知識」、「先誘導學員參與,再提供資訊」。我們將在本書第二篇中探討它們,以及其他教學藝術家常用的工具。

我見過許多頂尖的教學藝術家工作,但我這輩子所親睹過最精湛的絕技,卻發生在最不可能的情境中:1980 年代晚期,在印第安納州的首府印地安納亞波利市的一間頹圮的教室裡,教學藝術家是個音樂家,而在他所主持的這場五十

分鐘的工作坊裡，學員是七位十幾歲的青少年。這次他頭一次與這群學生一起工作，也是這群孩子們第一次以這種方式彼此合作。這對任何一名教學藝術家來說，都是個艱難棘手的安排。這是一堂特殊教育課程；教學藝術家的目標是讓學員合奏音樂——差別在於，所有的學員都是盲聾生。

隨著學生被帶進教室，有些是坐著輪椅進來的，我的心也隨之翻騰，試圖找出能讓這位教學藝術家啟動學童藝術才華的方法，來達成他的目標，但我什麼辦法都沒有。該名教學藝術家倒挺輕鬆，以觸碰的方式和每一位學生打招呼。他給每個人一個鼓，開始一次與一名學員互動。當他擊鼓時，便引導每個學生感受鼓聲在自己身體某部分所產生的震盪。過一下子以後，所有七名學生都覺得他們能夠「聽」自己和彼此的鼓聲，在他們身體的某一部分產生作用。擊鼓所製造的噪音真是震耳欲聾。

他接著透過觸碰，引導學生兩人一組，以相同的節奏合奏。學生顯然很高興，能夠體驗這件他們過去從來不知道的事，在聲波節奏中同夥合奏，接著嘗試變換不同的節奏。他

把兩兩一組的學員組合起來，建立一整個大合奏的團隊。課堂還剩下些時間，他卻還沒結束。他教孩子們按照特定的節拍模式演奏——其中一組是穩定的四拍，隔壁那組則是在同一個樂句中則只打兩拍。他們完全掌握住這些模式，兩兩一組地打著鼓。當他們終於同時打出第四拍時，我能看出他們有多開心。

接著，不知道他們怎麼做到的——我並沒有看見這件事發生——他們開始整團一起合奏，而且不只是跟隨教學藝術家建議的節拍模式，而是一起即興創作。他們維持住四拍的基本架構，卻在其中自行選擇能夠串連彼此的音樂節奏模式。整間教室都洋溢著狂喜的氛圍；他們開始以這輩子從來不曾體驗過的方式，與彼此產生連結——好玩，充滿創意，親密而成功，全部在五十分鐘之內完成。

然後這堂課就結束了。他對每一個人說再會，以觸碰的方式行專業音樂家的答謝禮。他快速將那頂看起來很蠢的小捲邊帽戴回頭上，和我一起走出教室，整個人看起來很滿意而放鬆，就像音樂家平常那麼酷。他絲毫沒有流露出剛

才發生一件神奇的事的樣子；這位極限教學藝術家只覺得，
他不過是跟一群音樂家一起，進行了一場很棒的即興演奏會
而已。

當教學藝術家發揮作用：幾個範例

你若只是稍微瞄一下某個由教學藝術家帶領的工作坊，你不會覺得它看起來怪怪的，或者和別的工作坊有什麼不同，不過是人們圍坐成一圈做某件事，或者分成好幾個小組埋頭進行一項引人入勝的任務。但你若待久一點，就會開始注意到某些與眾不同的特徵。你若留到活動的高潮時刻，就會掌握到它的妙處。這裡有四個範例。

卡內基音樂廳於 2011 年推出「搖籃曲計畫」[22] 首發場。他們在紐約市雅克比醫療中心（Jacobi Medical Center）的合作對象想知道，音樂是否能幫助他們的新生兒照護門診克服一項他們面臨的挑戰：他們的門診中心有許多就診女性生活在壓力沉重的情境中，導致母親（或父母）無法與新生嬰兒建立健康而親密的親子關係，連帶地造成母嬰雙方健康受損。教學藝術家湯瑪士・卡巴尼斯（Thomas Cabaniss）和艾蜜莉・伊根（Emily Eagen）便設計了一套活動程序，引導每個母親在幾小時歡樂的互動之後，為他們的孩子作曲（並錄音）一首自創的搖籃曲。這套程序對母嬰健康有著

極為正面的成效，因而現今橫跨 11 個國家的 50 個城市都自行發起搖籃曲計畫。參與者所創作的搖籃曲究竟「好」或是「不好」並不重要；該計畫的影響並不在於創作出的藝術名詞的品質；其影響力來自動詞——也就是啟動藝術才華，以及完成一件與自己切身相關的計畫所帶來的喜悅，而你再找不到比這更切身相關的事了。搖籃曲相關研究證實，這項計畫為強化家庭中的親密關係、照護者的身心健康與早期孩童發展提供了動能。母親的情緒從緊張轉變成愛，從堅稱「我做不來」轉變到成功做出驚人的成果。（慰勞自己一下吧，上網看看活動課綱，聽幾首已經被錄下來的歌[23]）。

佛蒙特州的沃特伯里是個鄉下小鎮，和每個其他小鎮一樣，為各種難題苦苦搏鬥。在漫長而嚴寒的冬季，小鎮居民的精神也隨之沉鬱。教學藝術家高莉·薩芙兒（Gowri Savoor）與一名當地學校的藝術科老師合作，以舉辦一場社區燈籠節大遊行為目標，在學校設立一個小型的駐校工作計畫。地方人士對於參加學校和社區中心的工作坊興趣日增；不分老少的社區居民設計、製造並點亮燈籠，將燈籠掛在長棍上，並在某個冬夜裡，提著燈籠行遍整座小鎮。在幾星期

間，學生和成年人聚集在一起創作燈籠——包括幾個需要好幾個人合力才抬得動的巨型燈籠——並組織遊行活動。在某個深冬夜晚，整座城的人都出動了，加上樂隊和旁觀者，在他們製作的燈籠光照下行過小鎮——整個行進隊伍成了沃特伯里鎮的一道光河[24]。小鎮後來採納這場燈籠大遊行，作為鎮上的年度盛事（其他由薩芙兒帶領的城鎮也同樣照辦[25]），經費來源包括小鎮政府預算、地方商家與居民捐款，每年燈籠遊行的主題都不同。現在，他們在每年最難熬的時刻，都有個能夠帶來希望與人際連結的社區傳統了。

參加「史詩劇場古典作品改編計畫」[26]的所有紐約市公立高中學生都要研習一部古典作品，像是《哈姆雷特》或《安蒂岡妮》。教學藝術家透過即興表演和學生自己編寫的場景，引導學生探討劇中主題。他們創作並演出一場「改編」作品，劇中混雜著原著劇本台詞，以及學生根據他們對於原著中，與他們自己生命的相關之處的理解而自創的場景，並特別聚焦在社會正義與和平等議題。該場演出因熟練精湛的演技、學生對相關議題的熱情與執著，以及對古典經典原作的細緻理解而大大增色。這場劇場演出帶來了什麼

效應？在這個高中學歷者僅占64%的社區裡，持續參加這個戲劇經典改編工作坊好幾年的高中生，全部——也就是100%——都順利從高中畢業，而且高達97%的學生繼續進入高等教育升學。他們每一個人都帶著從這過程中建立起來的自信心迎向新的挑戰。至於那些帶領這個史詩劇場工作坊的教學藝術家呢？他們持續把自己熱愛的劇本搬上舞台，藉此讓自己的專業生活充滿活力。

塞爾維亞首都貝爾格勒砍掉太多市區路樹，使它成了全世界路樹覆蓋率最低的城市之一，連帶導致嚴重的環境與生活品質問題。當地呼吸劇團（DAH Theater）的教學藝術家因而策劃了一項「舞動的樹」[27]計畫，以喚醒民眾對相關議題的關注。該計畫是更大的「創造自己的行動」線上研討會系列的一部分，旨在鼓勵公民議題的倡議與行動。「舞動的樹」（Dancing Trees）計畫包括在公園中以尚存的樹為場景，進行幾場免費觀賞的沉浸式舞劇新作演出。接續著還有公共座談，由氣候與都市設計專家、議題行動者與藝術家共同討論相關議題，以及植樹活動。他們並架設了一個網站，讓重新在貝爾格勒植滿樹的計畫，以及其他公民議題得以繼

續進行和發展。

　　全部四場活動，就像所有教學藝術家的工作一樣，都因教學藝術家開發了人們透過創意來介入社區事務的力量，使他們能夠著手改變現狀、想像世界可以變成什麼不同的樣子。格林博士便指出，「人們從經驗中創造新的連結：新格局得以生成、新視野也被打開。人們觀看的方式不同，發出共鳴的方式也不同了。」

．　．　．

　　在我 29 歲那年，生平頭一次擔任教學藝術家的那一天，便目睹了被教學藝術家釋放出來的那些藝術動詞的力量。當時我在百老匯演出一檔戲劇；白天我在探索林肯中心時，卻偶然發現教學藝術家這工作。經過一段時間的訓練之後，我接下了一個任務，對象是紐約布朗克斯南區一班四年級的小朋友。活動前，我先與合作的班級導師共同擬定計畫，以確保我在擔任教學藝術家的第一天，在課堂開始前就提早抵達。當我在學校二樓走廊走向教室時，我比走上百老匯舞台還要緊張。玄關地板上有零星的瓦礫堆；我抬頭一

看，只見油漆粉刷從天花板剝落。合作的老師告訴我，我們要晚點才能開始，因為前一晚半夜有人闖進學校，把糞便塗抹在她教室的牆上。我和她一起拿了水桶和海綿把牆面清理乾淨，學生們就只是靜靜地坐著觀看這一切。他們看起來悲傷而垂頭喪氣。課堂開始時，我覺得這是我所能想像的，最落魄的藝術學習環境。

我這堂課上得很糟──我的動機良善，基本技能卻跟不上。我為這六堂課的第一堂所設下的目標是：讓每個孩子選擇一個他們自己的超人面向，用紙盤和蠟筆做一個超人面具，並發展與表現出一種姿態、手勢和聲音。他們似乎很享受這些創意步驟，用斷掉的蠟筆，在我帶給他們的白色薄紙盤上，畫出令人聯想起他們「超凡」的那一面的簡單面具。到了由每個學生表現他們的個性時──透過面具、姿態、手勢和聲音──個子最小的那個孩子竟自願第一個上場。在這之前，我已注意到幾個身材較高大的孩子，整堂課都在霸凌他、嘲弄他，所以我很驚訝看到他第一個跳上去。雖然我是個新手，也生出了保護他的直覺，想把他拉回來，不要第一個上台。但他並沒有停下來；他跳到表演的位置上，舉

起他那畫上紅色記號的紙盤面具，大膽地指著天空高喊「復仇者！」

全班最高大的那個小霸王真的被這股力量震懾而縮回去了。他往後退一步，並小小聲說，「哇～」。

這就是了，藝術的力量。那個總是被呼來喚去的小孩，竟能神氣活現地在惡霸的心中點燃力量的具象，也因而激發出明顯的自動回應。儘管只是一場不成熟，而且發展不完全的勞作活動——以這例子來說，不過是一個紙盤、一個過簡陋的創意活動、一個小的戲劇衝動和強烈的企圖——光是這些，就能產生足夠的、扎扎實實的影響力，來對現狀發出尖銳的鳴叫。我記得在那一刻，我心裡想著，「比起我在肥皂劇、商業廣告中演出，外加在百老匯一週演出同一場戲劇八次的紐約市演員人生，這裡有更多生猛的力量。」我想要一個因藝術動詞而發光發熱的人生，而我已初嚐在別人身上啟動那些動詞、親眼看見他們能夠成就什麼的滋味。我還想要更多這種滿足感，而我也這麼享受了幾十年。

教學藝術家工作的基本要領

在社區或學校裡工作的藝術家,都能熱切地列出三十項關於他們這一行的基本元素,但他們卻無法將之濃縮成一小撮核心要領。就算有一位教學藝術家做得到,下一個也可能舉出另外一小撮不同的答案,而這並不足以作為建立起一個領域的基礎。因此,我在2013年,為美國與世界各地提出了教學藝術家工作的六項要點,並在接下來十年間,對這六點要領做壓力測試,看看它們是不是能持續適用。我們在2015 ～ 2019 年間,將它們運用在林肯中心的教學藝術家發展實驗室,並廣泛分享這六項要點——它們似乎都能經得起檢驗。因此,在廣泛意見一致的基礎上,這裡提出六項構成教學藝術家工作基本要領的意向、理解、能力和行為習性。

啟動藝術才華

我們已經介紹過這點。教學藝術家的首要工作,就是啟動他人的藝術才華。一旦藝術才華被啟動,人們的動力發電機就能被導向完成各種不同的目標,不論個人或群體皆然。

熟習創意過程

（教學藝術家工作）確有個終點，但其重點更在於人們所行經的歷程。我們發動、引導並打開創意過程中的百寶箱與樂趣櫃。我們當然在乎最後的成果，就像所有的創作者一樣——它們為過程增添了動力和聚焦點，並將成品連結上更廣大的社群與閱聽人。但教學藝術家的專長是在整段過程中發掘出珍寶，並使人們對這過程中所發現的樂趣產生興趣。

創造安全並使人勇於參與的環境

我們創造出令人無法抗拒、忍不住想參與其中的環境。它們很有特色，甚至充滿弔詭（安全，同時卻能引起強烈感情）——吸引人、充滿挑戰、好玩、令人振奮、勇敢、歡樂、對參與者的不同文化背景具有敏感度，並據此調整活動內容。我們能夠很快地創造出那種環境，並與任何群體的學員一起工作。仔細想想最後那一句——那可是非常了不起的技能。

熟稔於探索問題

我們不做生產管理，而是引導探索。創意參與是個共同學習的探索過程，由教學藝術家擔任協調者、指導者與協作者。我們協助人們充分發掘（事物的諸多面向），放下成見與偏見，並確保整個學習過程富於反思、想像與驚奇、自我評量、可變通的問題、多重視角、錯誤與修正。我們以興趣和好奇心起始，並朝著將上述能力變成人們一生的心智習慣邁進。

展現真實的自我

我們遵循「百分之八十法則」——**你所教授內容的百分之八十，就是你這個人的真實面貌**。我們最大的影響力來自於在某項計畫進行期間，當我們在教室裡與學員共處時，我們以藝術家的身分，公開地看見、回應、發現並即時與現場所發生的事物建立起連結。這正是學員們最能學習到「當藝術才華發揮作用時，它看起來、感覺起來像什麼」的時候。我們致力於將好奇心與正向的藝術家身分，體現在我們所有的選擇與行動之中，並與學員維持著「藝術家對藝術家」共

同發現的平等關係。這是個嚴肅，甚至時而令人心力交瘁的
使命，但它永遠能豐富著我們自己的人生，不下於豐富他人
的人生。

展望有意義的新世界

我們總是渴望「更多」。我們有著超越理解，卻能通往
奇蹟的現成通道，而且我們能夠在人們內心打開這通道。
我們對於超越字面上的意義、超越「夠好了」、超越正確答
案、標準解方和現成的意見與判斷有著戮力不懈的強烈慾
望，總想用另一種眼光觀看世界。我們活著，就是為了讓新
世界誕生。

為什麼並非每個地方、每個人都知道教學藝術家？

教學藝術家聽起來很棒，可不是嗎？但這個專業領域也有它的問題。

大體而言它很不起眼。即使在藝術領域裡，都還有許多人不知道有這麼一項職業。領人進入這個領域的優質路徑非常稀少，也少有穩定可靠的方式可將之發展成一種事業，來肯定和酬賞從業者在專業技能上的精進。教學藝術家的工作品質往往很高，卻欠缺有系統的品質管控機制，而且並非每個教學藝術家都具備這項工作所需的基本技能，或者能達到像我在前幾頁所描述的那麼好的成效。

最後，卻並非最不重要的一點：教學藝術家這工作很難討生活。你已經知道，我們這個總把注意力都聚焦在明星身上的世界，並不是為了贊助絕大多數藝術家，讓他們有個穩定的事業而規劃的。它更不是為了支援教學藝術家，以及他們對邊緣、弱勢的個人與社區的使命感而設計。

　　你之所以不知道教學藝術家這個領域，一個主要的理由是，它幾乎沒有得到資助，這是我在專業生涯中最感挫折的一件事。贊助單位當然對教學藝術家能做的事很感興趣，並且年復一年地支持了不少計畫，讓教學藝術家得以確實地做出成果，但他們並沒有投資在教學藝術家這批人力資源上面，讓這個專業領域得以壯大，並且做更多事。

　　在美國，藝術獎助基金會（Grantmakers in the Arts）是個深受關心藝文發展的贊助者愛戴的服務型組織。經過了好幾年的建言和遊說，我終於說動該基金會舉辦一場為期一整天的高峰論壇，討論在美國資助教學藝術家這領域的議題。大約 15 個全美最大的贊助機構代表飛往聖路易，和一些資深的教學藝術家及計畫主持人會面。我們盡了最大的努力作倡議，深知這是一生僅此一次，絕無僅有的機會。在暖身和開場演說結束後，開始了真正的討論。這些贊助單位都承認，他們完全仰賴教學藝術家的人力，來實現他們所資助的許多計畫目標──對某些贊助者來說，教學藝術家是他們贊助的所有計畫的核心。他們也承認，他們幾乎沒有花一毛錢在擴大、提升或維持他們所仰賴的教學藝術家人力。他們願

意公開承認這點，就能帶來希望。但當他們被要求陳述為何沒有提供任何支援時，他們就顧左右而言他，就連他們都覺得自己的解釋站不住腳：「這是個混合不同角色的工作，而它卻無法適當的切合我們贊助的分類項目。」、「我們想像教學藝術家應該在學校工作，但我們不贊助學校；我們只針對社區和他們想達成的社會成果提供贊助。」

（我：「但你們都知道，他們不只在學校工作。」他們：「我知道，但我們的基金會就是這樣想。」「我們的董事會並不想資助藝術家，即使我們依賴他們來扛起我們所有的創新工作。」

他們顯得很難為情。論壇到了尾聲時，我們向他們提出挑戰，請他們指出幾個方法來改變現狀中，他們認為是錯誤、反效果而且基本上很蠢的地方。他們只隨便給了幾項建議，然後承認他們並不打算貫徹他們自己所提議的那些行動，即使那些行動已經算是很疲弱無力了。一整天下來，這場高峰論壇完全沒有發揮任何作用，也沒有帶來任何進展。他們提出的理由是多麼的索然乏味又官僚，卻使我們斷絕了一股帶來正面改變的力量。

想像我們能做些什麼？

倘使我們這個社會能夠對我們的教學藝術家作適當的資助，我腦中閃過幾項我們可做的事。我的想像大部分以我自己國家的狀況為基礎，但這些想法在世界上任何一個地方都能對社會做出改變。

社會處方箋：

醫生也能將藝術活動當作處方，來改善病人健康。這在英國已經有人在做，在美國也有些試驗性的計畫如雨後春筍般冒出來，因為它確實有效。對許多疾病，不論是身體或者心理的疾病來說，投入藝術活動至少和服用處方藥一樣有效，而且沒有藥物副作用，花費也很低廉。對於孤獨或痛失摯愛所造成的輕度憂鬱症來說，醫生的處方可能是要你參加團體黏土雕塑工作坊。對風濕病患來說，醫生的處方可能是去上水中舞蹈課。美國每一個產科診所都有搖籃曲計畫。如果美國醫療保險能夠給付這樣的處方，教學藝術家就能針對各種不同的醫療需求提供精心設計的工作坊。整個國家的

人民會因此變得更健康也更快樂,個人、政府和保險公司便能從那些目前花在較沒效果的藥物治療經費中,省下數百億美元。

創意教練:

　　公立學校體系正面臨多重危機:成就落差、學生學習動機低落、中輟率高、學生不當行為等等——更不用說,老師們也感到心灰意冷且心力交瘁。每個教育家都知道,專心投入學習的學生能夠學得更多、更好、更能與他人合作,並且更熱愛學習。(也可能是更喜歡回到學校來學習;每個孩子都喜歡學一些他們感興趣的事物。)然而,學校教育的主管人員和學校董事會仍繼續堅持沿用老舊陳腐的教學方法,毫不留情地把學校生活弄得無聊至極。如果學校董事會能夠像芬蘭這個全世界學生課業表現第一名的國家一樣,把改善學生學習狀況當作優先處理事項,我們就會看到許多教育和社會問題得到減輕。每個學校都能配置一名教學藝術家來擔任創意教練,以協助每個教員重新思考他們教授課綱教材的方式。事實上,佛蒙特州已在過去十年間,在該州的社區參與實驗室(Community Engagement Lab [28])著手實驗這個想

法，教學藝術家們也準備好做出一番成績，以作為全國的表率。不論是對學生、老師、學校和社區來說，其所能帶來的益處將是不可估量的。

在災難現場和難民營配置教學藝術家應變團隊：

每一場重大災難的災害應變作業，都應在計畫表單和災難現場配置教學藝術家，來陪伴遭受波及的災民。每個大型難民營都需要教學藝術家來協助營裡的居民，即使某幾個人或家庭只是在那裡短暫拘留。你已經知道為什麼要這麼做：復原並不只是滿足生存要件、修復房屋和有形財產而已；那些生活被徹底打翻的人們，其中有不少剛經歷驚悚可怕的經驗，他們需要透過個人的藝術參與來進行療傷。因投入創意活動而產生的「心流」體驗本質上就具有療癒的效果。經過了應付基本安全和生存需求的初期階段後，難民需要固定的創意表現與滿足感來恢復身心健康、找到自己與世界的連結，並重新拾回人性的體驗，他們需要體驗教學藝術家所能帶來的美感。有些難民安置中心確實提供由教學藝術家帶領的工作坊；這些機構的員工都能告訴你，這工作坊帶來了多大的改變。你只要讀過瑞典的夢想管弦樂團（先前曾提過）

的故事，看看那些行經了恐怖艱辛的逃難路程，孤身一人抵達瑞典的孩子，參加該管弦樂團後，在樂團找到了新的家人，你就能為「無國界音樂家」成員們在戰爭、武裝衝突、戰亂流離的現場所做的偉大貢獻喝采[29]。由美國藝術文化部[30]（並非政府機關，而是社區藝術家的聯盟組織）所提出的報告，《藝術成為救命的氧氣》[31]裡這麼寫著：「如果聯邦政府不願在政府內閣創立這個部門，我們就自己來吧。」他們在這份報告裡，分享了更多關於這個主題的實例。

在聯合國架構下成立推動藝術參與的部門：

世界銀行、國際貨幣基金、國際救援委員會、世界衛生組織、兒童保護基金、紅十字會與紅新月會，以及更多國際組織都能做這件事。我想像有一扇打開的門，上面的名牌寫著「創意參與部主任」。唯有讓教學藝術家成為內部常設固定配置，才能讓所有人都具備的個人藝術才華發揮其力量，運用千百個大大小小的方式，來提升相關計畫。

將教學藝術家工作列入所有師資培訓課程的必修課：

如果每個新進教師都能在學習如何「控制」課堂秩序的同時，也體認到創意參與所能帶來的樂趣與力量，那將會帶來多大的改變啊。**假如學生都能定期參加有趣的創意計畫，大部分課堂上的搗蛋行為都會消失**——你只要認識年輕人，而且自己曾是年輕人，就懂得這個真理。我不是建議非要修改公定課綱不可（當然你也可以試試自己的運氣）；我只不過是建議，師培生在學習如何教授指定教材時——不論其內容是什麼——同時也要學習如何啟動學生的個人學習熱忱罷了。

讓教學藝術家參與醫療、警察與執法機關、職業籃球、公共政策、政治學和法律等領域的專業養成過程：

不是要他們去教藝術，而是去活化這些專業領域的創意，讓他們用更有人性的方式溝通，並重視從業者對不確定或曖昧模糊事物的容忍度和反省力。甚至在藝文領域本身——我多麼深切地希望指揮家、舞台總監、視覺藝術家、編舞家和藝術行政人員等等，都能將教學藝術家工作融入他

們的專業學習歷程中。假使藝術家在藝術專業訓練養成的思維之外，還能伴隨著教學藝術家的思維，藝術就能帶給廣大社會大眾更不一樣的價值。我太常聽到這樣的抱怨，「這實在是太令人無力了，他們到底怎麼回事？公立學校應該要教學生欣賞歌劇、巴洛克音樂、坎寧安的芭蕾舞等等才對。」不，沒有什麼是本來就該如此的。帶領人們投入與他們真正切身相關而有價值的事物，也許他們就會買票來看表演了。你需要教學藝術家的思維，來改變藝術與社會大眾的關係。這是已被證實過的真理——它只不過是沒有被當作優先考慮的事項。

參與式藝術節：

除了表彰偉大藝術家成就的藝術節之外，我們何不辦一些藝術節，專門慶祝我們所有人在適當的引導下都能做好的事呢？（內華達州的「火人祭」就是這種動機最極端的體現）。只有幾個人能夠在音樂節中，像爵士巨匠一樣演奏出那麼棒的音樂，而不論他們做什麼，我們都會很開心。但如果我們能在教學藝術家的妥善指引下，在爵士樂演奏節目裡玩玩唱唱，那所有人都會玩得很盡興，而且我能保證，參加

過這種活動的人，都會變得更生動有趣、更能夠欣賞偉大的
爵士樂手所能成就的事。看看我在140頁所舉的例子，就知
道那會是什麼樣子。

成立新的公共事業振興署：

1930 年代，羅斯福實施新政期間，公共事業振興署
（WPA）雇用了藝術家來執行社區計畫。這些計畫涵蓋所有
藝術領域，旨在幫助灰心喪志的民眾，從字面與隱喻意義上
的大蕭條之中振奮起來。他們帶來了不成比例地強大和正向
的影響：想像今天的教學藝術家和社區針對地方上的環境與
衛生問題進行合作，或將整個鄉鎮的居民集結起來一起舉辦
慶典，或在犯罪率高的社區和青少年法庭配置教學藝術家，
來降低犯罪率和刑期，或者向被忽視的公務員致敬，並建立
表揚機制 ……來和我一起發夢吧。有幾位同事，特別是作
家／行動者阿琳・郭德巴爾（Arlene Goldbard），已經為文
討論過這想法，而過去十年間，全國各地的民主黨圈子也推
動了一些實際的政策計畫案。這個想法的開端可見於「全美
藝術家工作團」（ArtistYear/Ameri-Corps [32]），是個旨在讓剛
畢業的新進教學藝術家進入有此需求的學校，以協助拓展藝

術學習的全國服務性計畫。

和平建設：

政府有時候會透過藝術家交換計畫來化解國際間的敵對，或透過巡迴演出來建立友好關係。那麼，要不要考慮發起由教學藝術家帶領的計畫，來讓敵對陣營中的個人建立友好關係呢——比方說「和平戰士」（Combatants for Peace [33]），就是個由巴勒斯坦和以色列的劇場藝術家共同組成的團體。要不要試試教學藝術家交換計畫，讓他們能夠在不同的文化裡，接觸到「能夠做出他們關心的事」的社區成員？想像一名教學藝術家，在北韓或緬甸這樣封閉排外的國家裡，運用他們的技能，和當地公民一起做出些表達普世人性的東西？國際社群可以創立「創意工作團」（就像和平工作團一樣），也許在聯合國組織架構之外運作。

如果有一大筆資金，我們可能用它做什麼？

假如某個有遠見的贊助者砸下一大筆資金，這裡提出五項我們能做的事，來打造教學藝術家這個領域。

1. 蒐集優質資料：

目前為止，美國只做過一次全國性的教學藝術家調查研究（於 2011 年進行）[34]。也有些資料來自英國的藝術工作聯盟（ArtWorks Alliance [35]），還有另一些關於這個領域的零星資訊散落四方。有了資助，這個領域便能藉由蒐集更好的、關於自己的資訊，來強化其根基。我們並不知道——甚至連個粗淺的概念都沒有——美國有多少位專業教學藝術家。有些人說一萬，有其他人說三萬。至於全世界共有多少位？有人說三萬，還有人說十萬。我們可以蒐集一份清單，詳列培訓機會、重大計畫案和既有研究。我們也可以用種子經費，針對教學藝術家的影響力這題目進行學術研究。扎扎實實地投入資源心力來蒐集基本資料與數據，能夠使這個領

域專業化。針對成功的計畫案建立一份清單和具有搜尋功能的檔案庫，能夠幫助這個領域變得活生生、真實而有意義。

2. 創造早期的入門管道：

　　進入這個領域的可靠管道很少，而太少年輕藝術家在學校畢業之前聽過教學藝術家這項工作。他們出了社會才了解，自己過去的職涯準備有多麼狹隘。我已經聽過太多次他們憤怒地抗議，「為什麼他們沒在我畢業前就教我這個（教學藝術家工作）？現在才要起步，就難上加難了。」

　　我夢想著為教學藝術家這工作做出一些令人驚艷的介紹資料，並將它們放在每一個年輕的新銳藝術家面前。我們可以和一些旨在培養年輕藝術家的組織訂定合作合約，讓他們致力於在每一個年輕藝術家的養成階段初期，在新生訓練週，便納入對教學藝術家工作的詳細介紹。這些內容會在藝術家的心裡埋下種子，讓他們從一開始就知道，藝術家可以透過教學藝術家工作，讓自己的事業前途更寬廣，並創造更大的影響力（和更多收入），讓他們從藝術家事業的「幹細胞」階段，就知道那些可能性。我們不只要在教學藝術家的

供應端，也要在需求端與相關組織合作。唯有藉由這樣的合作，才能從藝術領域之外刺激需求，因為倡議和教學藝術家的能見度在在揭示，教學藝術家證實能帶來助益。我們需要提供給非藝術組織更有說服力的介紹資料、更有力的故事，讓他們知道自己遺漏了哪些機會、教學藝術家正做些什麼、能夠做些什麼，以及他們若與教學藝術家合作，能夠成就什麼。

3. 支援持續改進的工作：

　　設計良好的系列課程——不論是線上或面對面的實體課程，或者兩者兼具——都能幫助在職的教學藝術家進一步鍛鍊和精進他們的工作。線上學習也許效果不盡理想，卻也有其優點。這裡就提出一份可行的十堂系列課程，何必自我設限呢？

- 好的開始是成功的一半。
- 深化實務工作。
- 教育現場的教學藝術家。
- 當學員是特殊需求者（例如身障者或高齡者／創齡

活動)。

- 藉由教學藝術家工作發揮社會影響力。

 (這門課真的存在,由國際教學藝術家聯盟[36]所開設。這門線上課程在頭六週就有超過 296 人註冊;我們可知確實有不少人對線上學習課程很感興趣。)

- 有企業頭腦的教學藝術家(包括如何募款)。

- 在醫療與保健部門工作。

- 為社會正義與民主而做。

- 成為有說服力的教學藝術家大使。

- 領導力:用各種大大小小的方式來發展這個領域。

4. 設計能夠讓人實地參觀的現場模型計畫:

以此示範(教學藝術家)能成就什麼。看見並實際接觸好的模範,就是最強大的倡議,沒有之一。從世界各地都欣然接受音樂作為社會改革的手段,便證實了這是事實。有太多這類音樂計畫,就是從直接接觸委內瑞拉青少年音樂系統教育(El Sistema, Venezuela)的計畫和它的國立青少年管弦樂團全球巡演而生[37];這個頂尖的管弦樂團做了激勵人心的示範,人們在世界各地的音樂廳裡見證了這個了不起的成

就。委內瑞拉的青少年音樂系統教育有很詳盡完備的影音和文字檔案，但這些紀錄透過文件形式來呈現卻既不吸引人，也難以激勵人心，而且該檔案庫也太大而難以搜尋。該計畫的創辦人荷西‧艾伯魯（ José Antonio Abreu ）曾堅定地告訴一些可能的贊助者：「你先來看看我們做什麼事，我們再來談吧。」他的建議徹底改變了我。原本我對於前往委內瑞拉抱持著懷疑的態度，但在直接接觸該計畫不到一小時，我便了解，我剛目睹了藝術領域有史以來最了不起的成就。因此，當我和艾伯魯談的時候，我們的對話就有了很不一樣的內容。

如果能有個清晰可見的模範，足以解答「很厲害的教學藝術家是什麼樣子？」、「藝術家的培養是什麼樣子？」、「很厲害的創齡活動是什麼樣子？」、「教學藝術家進入難民社群服務是什麼樣子？」、「醫院和監獄借用教學藝術家工作是什麼樣子？」等等問題，那該多麼有用啊。

5. 籌組發展團隊：

我們需要雇用優質的專業團隊來做這三件事：(1) 針對

那些徵求教學藝術家，或可能納入教學藝術家的補助計畫案
蒐集、傳播相關資訊；(2) 對贊助單位進行倡議，激發他們
對教學藝術家工作的想像——少有贊助單位會想到教學藝術
家，而我們可以想辦法讓他們探索教學藝術家能如何幫助他
們，並鼓勵他們在補助計畫案的說明文字中，明確地納入教
學藝術家的補助項目；(3) 與那些發現教學藝術家能用獨特
且效果強大的方式，幫助他們達成目標的任務型組織建立合
作關係。

我可以舉個例子，來說明一直以來這扇門關得有多緊，
而一道小小的隙縫能帶來多大的改變。我太太翠夏・彤絲
朵（Tricia Tunstall）曾受邀到華府的世界銀行總部，針對教
學藝術家可能為聯合國永續發展目標做出什麼貢獻進行報
告，與會者對諸多可能性的力量都感到很振奮。會議的上午
場結束後，現場一名最高階的主管告訴她，「我花了二十五年
的時間，投入那些處理數以百千萬計的人生死需求的重大計
畫，今天卻是我頭一次知道，原來藝術也能對此作出貢獻。」

我們還有很長的路要走。教學藝術家能夠做出貢獻的地
方很多，但他們無法閉門造車。

PART TWO
第二部

教學藝術家的
工具與工作指南
TEACHING ARTIST TOOLS
AND GUIDELINES

　　本書第二篇將深入挖掘教學藝術家如何工作、使用哪些工具與其工作指南。

　　教育工作者也許會認為，這些工作指南和優秀的教學指導方針極為相似。這是事實。你只要將優秀的教學技巧，摻入藝術家的技能和知識，就是教學藝術家做的事了。蕭伯納（George Bernard Shaw）就曾用這句聞名遐邇的玩笑話來譏諷教師：「會做事的人做事，不會做事的人去教書。」我的看法則是，會做事的人做事；會做兩件事的人，就是教學藝術家。

　　在我們開始深入主題之前，我先用一個故事來鋪陳脈絡。好幾年前，我曾在某個時刻，在專業上跌得鼻青臉腫。我曾在某現場直播的談話性節目中，接受那活潑而精力充沛的主持人訪問。節目接近尾聲時，她說，「艾瑞克，我們只剩幾分鐘時間。你能不能很快地對『藝術』和『娛樂』做出個清楚的區別？」

　　我完全不知道該如何回答。驚慌之中，我做了人們偶爾會做的事，也就是隨手撈一個對策緊抓不放，儘管那根本不

知所云。我在當下抓住的救生對策，是依稀記得曾有人告訴我，「你若是在電視直播節目現場當機，就一直講話都別停下來，這樣他們就無法把你說的話剪成那些會成為你一輩子夢魘的片段影片。」我所知道的也就只有這些了。於是，連續兩分鐘滔滔不絕、不知所云的廢話從我嘴裡傾洩出來——連一刻也沒有停下來。

事後，我立刻開始對自己回答那個問題，這樣我以後再也不會像那樣卡住了。藝術和娛樂之間的差別究竟是什麼？為何娛樂無所不在，藝術卻似乎那麼曲高和寡、那麼菁英？我得出的答案還蠻有用的：這兩者的差別並不在於你眼睛看到的「東西」。藝術和娛樂並不互相對立，就像「好」的對話和「了不起」的對話並不互相對立一樣。

「娛樂」的特點在於我們的體驗；這體驗則發生在我們已知的事物之中。不論一個人對娛樂的反應是什麼（笑、哭、興奮或害怕），那個體驗確認了我們對於「世界應該是什麼樣子」的理解。這些精明的人竭盡全力做出娛樂節目，確認我們原本對事情的看法時，那種感覺很棒。於是我們砸下大筆錢財來獲得它。

另一方面，藝術卻發生在我們已知的事物之外。藝術體驗內建著對「世界可以是什麼樣子」開創新認知的能力。「藝術體驗」就是讓我們拓寬對「可能的事物」的理解經驗。藝術是動詞。我們也許需要些想像力，才能對於「世界如何運作，或可以是什麼樣子」發展出新的理解，而那就是創作行為。這需要藝術天賦來達成──也就是我們每個人都有的，滿滿的藝術天賦；教學藝術家的專長，就是啟動這份藝術天賦。

你可能注意到我對「藝術體驗」的定義──拓展你的感知能力，使你能夠與超出已知事物之外的世界建立起切身的連結──這大體上就和學習，或者在你已知的事物之外建立起新連結的定義完全一致。 這麼說來，**教學藝術家**這個詞還真有道理，是不是？

其實，這不用說你也知道。

教學藝術家的工具

　　本章介紹幾項世界各地的教學藝術家，其中也包括從沒
聽過「教學藝術家」這字眼，卻長期與地方社區和學校合作
的藝術家，在工作中常用的利器。教學藝術家並不是每一次
都把每一件工具全用上，但他們總是把這些工具準備好，以
便在面對背景範圍最廣泛的學員，為了教學藝術家所針對的
各種不同目的時，隨時能用上這些工具。（在介紹完這些工
具之後，我們將細探那些目的。）

　　每個個別的教學藝術家在使用這些工具時，都有他們自
己的風格。他們在任何特定的專案進行中，往往混用新點子
和他們慣常依賴的可靠法寶，以符合每個特定場合的需求。
每一次在混用不同的活動時，都必須恰到好處——為了這
個目的，適用於這個團體，在這個場合。

　　教學藝術家在每個不同的場合實驗新教材是很重要的
事，因為我們有個「百分之八十法則」。記得嗎？你所教授
的內容的百分之八十，就是你這個人真實的樣貌。教學藝術

家每一次嘗試新教材時，同時也在親身示範冒險、好奇心等等他們希望學員仿效的行為。他們並非機械式地操作一場萬無一失的工作坊，而是發動一回他們想和在場其他人一起進行的有意義的探索。「成為那個你想要在世界上看見的改變」這句箴言的教學藝術家版本，就是「成為那個你想要你的學員變成的，富有冒險精神的學習者」。

我們就來看看幾項教學藝術家行動指南。

做好設定，然後閉嘴

教學藝術家設定好一項清楚明確，而且聰明巧妙的挑戰，隨後讓整個創意行動自然展開，而不給予過多指令。學員的創意行動環繞著「學習」，而不是環繞著「談話」或「教導」來進行。好的活動能夠激發學員參與的衝動，該活動的挑戰則完全針對特定團體的興趣與技能程度來設定。我在準備活動時，已經很少再使用「藝術」這字眼，因為它背負著太多「菁英」或「美輪美奐的建築」等刻板印象的包袱；對那些尚未察覺出自己天賦藝術才華的學員來說，這卻可能成為削弱力量的絆腳繩。我比較喜歡說，「做你關心的

東西」，因為這是人們的藝術才華被激發時，我們運用任何一種媒材所做的事。教學藝術家先設定好一項挑戰，然後就讓學員接手並放膽去做。

先放慢速度，再加快腳步

我們在先前對莎士比亞格律節奏分析活動的描述中，就見過這項指南。我們若花點時間，讓學員找出使用教材中令他們感到切身相關之處，如果我們先讓他們將自身經驗帶進活動，就能啟動他們的好奇心和藝術才華，這正是開啟內在動機的途徑。記住，長期來說，內在動機永遠都比強迫或順從更能帶來更好的學習與成就。

先讓學員投入活動，再提供資訊

教學藝術家不會一開始就傾倒並解釋大量資訊；他們會先以創意挑戰的樂趣來吸引學員投入活動的主題。當人們接受某一創意邀約，而且一切進行順利，他們也做出自己在意的東西，當他們沉浸在那些挑戰之中時，就會更加好奇、想知道更多。它自然而然就會發生，你完全不用懷疑。你從

自己的生命經驗就知道這道理——當你剛完成某件有趣的事物，哪怕是很小的事，問題和想法自然而然就會冒出來，你便生出一股繼續談論它、思考它的衝動。人們會以分享和追求更多資訊來滿足那些好奇心，那些都是適於教學的時刻。當人們為了滿足好奇心而分享資訊時，那些資訊就會在心中留下更深刻的印記，也會被記得更久。那些資訊並不是為了「涵蓋」某一主題範圍，而是為了深化個人的切身關係、興趣和動機而生。因此，全世界的教育家們，你們若能先吸引學生投入學習活動，那你們不止贏在專注力比賽，也贏在資訊的賽局上。正如心智習性機構（Institute for Habits of Mind）共同創辦人亞瑟・寇斯塔（Arthur Costa）所說，「你若想要大腦理解，就一定要先讓心聆聽。」

高度著重切身相關的經驗

　　教學藝術家深知，若將某件工作小心地建立在參與者認為重要的事物之上，這件工作就能進行得又快又深遠。我們無法告訴他人什麼是對他們切身相關的事（雖然在教育領域，幾乎所有人都這麼做，卻沒什麼效果）。我們無法隨便假設一件事對某個人切身相關，便期待他們全神貫注在這

件事上──每個人都有他們自己私人的意義與價值小宇宙。為了鼓勵學員投入活動，教學藝術家會在一開始便邀請他們分享個人故事與經驗，而不是他們的意見，接著才進入活動流程。資訊啟動人的大腦，故事則啟動人心。所有的藝術家都知道，強大的藝術都源自經驗，源自內心、肺腑和靈魂──這就是教學藝術家引導人們進入某專案的方式。好的藝術家在帶領團體進行以「氣候危機」為主題的活動時，他並不聚焦在氣候問題的本質，而是把焦點放在氣候議題如何影響這個特定團體的成員。

先觀察，再作詮釋

人人都喜歡自己的意見。他們圍繞著這些意見來建立自我認同；他們迫不及待地鋪陳這些意見、表達自己的喜好，作為自己第一個，也通常是唯一一個回應（社交媒體則強化了這項直覺反應），但「開放的覺察」這項教學的重要元素卻因此消失在意見森林中。教學藝術家引導人們避開自己的預設成見和論斷、毫無由來的喜好和厭惡，轉而進行詳細的觀察。令人驚訝的是，這件事對一般人來說有多麼困難。

我們被調教成反射式地讚揚當機立斷與強烈的觀點，導致我們總在不確定的時刻感到不安。（每當我聽到有人對複雜的主題表達出專斷的看法，腦海中總會浮現自以為是的羅馬帝國皇帝，在圓形大競技場中享受他們決定別人生或死的畫面。）教學藝術家建立人們對曖昧不確定狀態的容忍度：「我們先觀察這裡發生什麼事，再對它做詮釋或判斷。」他們試圖培養觀察技能，使其成為心智習性，來反制西方文化（與社交媒體）灌輸的即時「意見」所帶來的滿足感。

如果這想法吸引你，你也許會想研究一下視覺思考策略（Visual Thinking Stragegies [38]）。「視覺思考策略」是三十多年前，由紐約現代美術館教育推廣部主任菲力普・葉納溫（Philip Yenawine）與發展心理學研究員艾比蓋兒・豪斯頓（Abigail Housen）所提出。這項被誤以為簡單的做法，靠著對藝術作品觀察者提出三個問題，巧妙地避開不假思索的評斷和缺乏根據的詮釋：「這件藝術作品表達了什麼？」、「你看見什麼才那樣講？」、「你還能發現什麼？」這取徑大大改變了人們的觀察與發現過程。前面提過，「視覺思考策略」

已被運用在醫學訓練上，用來幫助醫生學習如何觀察病人的症狀。教學藝術家研究員阿莉莎・米勒（Alexa Miller [39]）發現，錯誤的診斷經常歸因於醫生無法忍受不確定狀態；（在醫院裡）能夠迅速地做出權威性判斷的醫生會被視為有效率，並被賦予更高的地位，而且大多數醫生不喜歡不確定狀態。在哈佛大學醫學院的一項研究中，米勒帶領醫學生觀看幾幅畫，從中學習放慢速度，仔細觀察這幾幅畫的特徵。他們發現，這項訓練能夠轉成更細緻的醫學觀察，使他們對病人的症狀做出不同的、更豐富、更有智慧的詮釋。當他們在觀察時越小心、越好奇，診斷就越精準。「容忍模糊不確定狀態」是個能運用在許多專業情境的人生技能；一些針對企業領導者進行的研究也指出，這種特質是人在現代工作環境中成功的一項關鍵技能。（同一份研究也將「創意」評定為首要技能之一）。我不對你翻教學藝術家的白眼；我就問，容忍曖昧不明的狀態，這項技能在我們的個人生命中，重要或不重要？

你最好相信，它真的很重要。

搭建鷹架

教學藝術家領域從營建業借用這個隱喻，意指以某一幢建築為中心，在不同的樓層分別搭建起平台。搭建鷹架使工人得以先在某一樓層完成所有工作事項，然後繼續進行下一層樓的工作。教學藝術家也用同樣的方式為他們設計的創意活動搭建鷹架。他們將活動切割成幾個步驟，每一個步驟都好玩、有趣並帶來某種完成感──完成一項挑戰後，他們會更帶勁、更有興味地進行下一個步驟。

這裡有個（教學藝術家）「搭建鷹架」的實例，來自一場旨在提升對莫札特音樂的賞析能力的活動；感謝偉大的教學藝術家茱蒂・希爾・柏絲（Judy Hill Bose）為這活動順序提供了一些想法。

對許多不在「藝術小圈圈」裡的人來說，莫札特的鋼琴曲還算迷人，卻鬆散沒什麼深度，有點像是過度花俏的壁紙。這場活動先由學員看一小段莫札特鋼琴獨奏小品選集的現場演奏，這項安排卻沒達成什麼效果。接著，我們便開始教學藝術家的準備活動。每位學員搭檔一名夥伴，一起接受

第一項挑戰——在工作坊的活動空間中，走一趟穿越房間的固定路線，每次兩人一組，其他人則在旁觀察。夥伴 A「以一種有趣的方式走路」，B 則走在 A 身旁，並觀察他走路的姿態。接著，每一組都依照同樣的規則走一遍，但這次是由夥伴 B「陪同」A，一起用有趣的方式走路。整個團體就這樣看著每一組走完，然後建立一份清單，羅列出每一組的 B 陪同 A 走路的各種不同方式——比方說，他們尾隨 A、他們跑在 A 的前面、他們推擠、他們跑上跳下、他們模仿對方的動作、他們擋住對方的去路……等等。接著，每一組學員都被指定在空氣鋼琴上創作並演奏一首不超過六十秒的短曲。（每個人都彈得很棒，往往表現出非凡的風采。）在他們的作曲裡，右手負責彈奏主旋律，左手則務必運用至少三種我們從前一項作業中記錄下來的那些不同的陪走模式。每個人在作曲和排練時都背對著自己的搭檔夥伴，然後才轉過身來，為夥伴演奏他們剛才創作的曲子，並由夥伴在演奏後的反饋時段，記下不同的左手伴奏。接著，我們再回頭重看十五分鐘前觀賞的莫札特鋼琴曲演奏。這次的聆聽經驗就與前一次大大地不同了——學員們變得更加著迷，時而被莫札特的某些聰明點子引起的笑聲打斷。花俏浮誇的壁紙變成一

座發現中心；他們還意猶未盡，想要知道更多。

　　透過那些如搭建鷹架般層層架構的步驟，學員在短短幾分鐘之內，從漠不關心轉變成饒富興味地發現新事物。這個走步作業溫和地對他們提出挑戰：針對對某項古怪卻有點有趣的難題發明並呈現他們自己的解決之道——目的在於將他們稍微推出舒適圈，激勵他們帶著好玩的心情與成就感，做出特定的選擇。這團體蒐集羅列的伴奏型態都是他們自己發展出來的，而不是出自某些莫札特專家之手。空氣鋼琴挑戰則激發出他們的趣味創意與戲劇性表演時刻；房間裡充滿著笑聲。但他們從頭到尾都在進行真正的音樂思考，他們所做的音樂選擇也和莫札特所做的選擇直接相關。他們像莫札特一樣，不斷琢磨自己的選擇，創作出有著完整的起承轉合，逗趣卻認真嚴肅的作品。你是否注意到，每一個層層架構的步驟本身都完整且令人滿足？每一個步驟是如何準備進入下一步驟，去迎接另一個相關卻不相同的挑戰，並讓他們建立起足夠的信心，放手從事某項他們在十五分鐘前還認為絕不可能的趣味作曲挑戰？這一系列步驟進行下來的結果，就是大大改變了人們聆聽莫札特的體驗，這也正是我被雇用來達

成的任務。

毫不保留地善用玩笑與嬉戲

　　所有活生生的東西——從阿米巴原蟲到斑馬，也包括人類在內——都有趨吉避凶的本能，總是會投向令人愉悅的事物、遠離那些令人不悅的東西。**教學藝術家善用玩笑歡樂，卻並非將它當作糖衣，用來包裝那些對你有益卻乏味無趣、或者不得不做的事，而是其作用的本質即是如此**。教學藝術家提出的好問題，本質上都相當有趣，令人在思索時也樂在其中，他們設計的活動也都誘人或令人難以抗拒。他們擴充了人們所能體驗的樂趣種類。

　　我曾與一群參與田納西州納許維爾市「領導力發展計畫」的公家機關主管合作。在這之前，他們從不知道一時興起地爭論誰該去坐在椅子上，或者想像一個他們可能寫進劇本裡，關於誰該去坐那張椅子的爭論場景，也可以很有趣。但他們在我的工作坊度過搞笑歡樂的二十分鐘後，對自己身為即興表演者和劇作家的那一面有了新的認識。接著，我的兩名教學藝術家同仁表演莎士比亞的《馴悍記》中，皮楚丘

和凱特會面那一幕戲。他們以過去在高中英文課從不曾經驗過的方式，體認到這幕戲有多荒誕可笑。後來，我們把從這些好玩的活動中學到的東西，運用在納許維爾市的創意經濟工作上。注意到這活動裡的「搭建鷹架」步驟了嗎？他們在這場七十五分鐘的工作坊中嘗試了幾種有趣的活動，就在想像如何提升他們管理的辦公室的創意樂趣與效率的過程中，激發出他們都不知道自己擁有的能力。

很棒的問題

提出很棒的問題，並誘導更活潑生動的討論，是很高階的教學藝術家技能。我在觀察教學藝術家工作時，這些都是評量教學藝術家技藝程度的清楚指標。我曾與蘇格蘭的女王陛下教育稽查機構（Her Majesty's Education Inspectorate）合作一項專案，旨在為創意教學開發出一套可觀察指標。我們指出「提問的性質」和「討論的參與程度」是這些指標的關鍵線索。我們找出帶有情感衝擊的問題、本質上有趣的問題，以及我們還沒意識到自己已經在回答的問題。

並非所有訓練教學藝術家的老師都像我一樣，認為這項

工作綱領不容質疑：「教學藝術家在任何情況下，都絕不能問有單一正確答案的問題」。在我們的文化裡，人們，特別是在學校工作的人，往往包覆在「單一正確答案」的思維裡，以致他們完全被自己所受的影響支配，但這卻與教學藝術家所必須鼓勵的內在狀態相互對立。藝術頌揚多元的答案與觀點，並在優質的提問、人際連結與實驗中成長茁壯。我們必須保護脆弱的美學探詢，使其免受正確作答的強力霸凌，因為人們往往不假思索地瞬間說出「正確答案」，只因這種習性在我們的人生中不斷被強化。提出很棒的問題能讓我們發展出非常不同的想法與做法。「你會把什麼視為學習的證據？」這問題，讓我整個事業路徑走上不同的方向。「地球說話了；我們該如何回答呢？」、「人們在生命中的哪些情境，會用音樂支撐自己活下去？」、「你注意到哪些你認為別人都沒看到的事？」、「你的自傳第一句話會怎麼寫？」——我帶領過一場為期一週的工作坊，就在討論那個問題。

記得教學藝術家基本工作要領第四條嗎？「熟稔於探索問題」。教學藝術家知道如何深究問題、重組問題，以及激發人們找出問題的相關性、透過提問來激發人們對事物的評

價。問出好玩的問題、有趣、充滿驚奇、犀利、看似簡單實則不然的問題。如此一來，蘇格拉底的辯證式對話就會和發自內心的好奇心交會。

設下激勵人發揮才能的限制

某些限制，如果我們能操作得恰到好處，便能讓我們放手進行更深入、更成功的探索。畫家知道什麼尺寸的畫布最適合他們心中構想的那一幅畫；或者，依照他們剛好手邊現有的畫布，來形塑他們想要畫上去的想法。一位作曲家受委託創作時，可能會將他的作品長度限定在十五分鐘。我頭一次聽到「設下使人發揮才能的限制」，是從湯瑪士・卡巴尼斯，也就是創辦「搖籃曲計畫」的教學藝術家那裡聽來的。在那幾場工作坊中，教學藝術家提出幾項指導性的限制，讓這群「沒有音樂背景」的母親在幾小時之後，能夠為自己的新生兒創作搖籃曲。

這裡說明「設下使人發揮才能的限制」如何操作：你若要求一個六歲小男孩畫一幅自畫像，他會用簡單的線條畫出

棒線圖，或者大致上是橢圓形，看起來像人的形狀，也許加上房屋和太陽——但這項活動既沒有用上他的藝術才華，也沒有產生滿足感，因為這功課本身並非針對他的技能程度而設計。但你若叫他在自己的畫紙上畫三條線，每一條線都要記錄一種他今天所感受到的不同心情，他就會仔細想一下。他想起吃早餐時妹妹很煩人，於是畫了一道深色的鋸齒狀線。接著他想起學校校舍外的那隻蝴蝶，然後劃下一道淺色的曲弧線。最後他想起他的數學作業，然後畫出一小團糾纏不清的不規則線條。這幾項作業所指定的限制，使他能成功地以個人的方式，自由運用他的內在天賦。他將自身經驗投入他在自己的發展能力極限上，所能為畫線條做出的創意選擇。這些限制建構起幫助他成功的條件，使他能夠充分運用自己的藝術天賦，這卻是開放式作業無法達成的。教學藝術家很精通於在鷹架般層層堆疊的工作步驟中，設計出能夠使人發揮才能的限制。

挖掘才能

　　這個項目整併了兩個真諦：(1) 所有的學習都建立在之

前的學習之上；(2) 每個人都很有藝術才能。

教學藝術家能挖掘出人們與生俱來的能力（以好玩而且聰明的方式），然後層層堆疊出一個又一個小小的創意成果。很快地，學員就能自己摸索出創意流，並做出他們在意的東西。

大多數超過九歲的人都認為自己在大部分的領域裡缺乏藝術能力（小孩子覺得他們基本上在所有藝術領域都無所不能：「我畫的牛應該被美術館收藏才對，或至少應該貼在冰箱門上。」）超過九歲的人也許無法把牛畫得很好，或在一首歌劇詠嘆調中飆高音，但他們並非毫無能力。雖然他們可能已經封死或否認自己內建的基本能力，好的教學藝術家卻能感應到他們發出「這我不會」的雷達訊號，並使他們投入那些挖掘其天賦才能的簡單活動。舉例來說，教學藝術家也許——我們避免使用「編舞」這類容易絆住我們思考的字眼——提出有趣的難題，讓學員以自然的肢體動作來作解答。幾分鐘之後，該名學員便能在不用任何舞蹈專業術語的狀況下，做出編舞上的選擇。另一個例子：我在麻州的檀格塢音樂營（Tanglewood）把小組工作成員聚集起來，一起規劃幾

場夏季互動式家庭音樂會。我們一開始先條列出我們能夠安全地預設，幾乎所有不分年齡或技能程度的現場觀眾都有音樂能力做到的事——那些就是我們能夠帶進趣味音樂活動的能力。我們舉出大約五十項我們可能挖掘出來的，每個人都有的基本才能。

知道何時使用藝術詞彙

　　這裡的首要規則是：不要在活動一開始就使用藝術專有詞彙。你若在一開始就介紹藝術用語，接下來整個活動就會變成「學習那個詞彙」的課程。你若在活動一開始就說「我們今天來學習奏鳴曲的曲式」，這便會製造出距離感，暗示「今天我會教給你們我專長的藝術形式的其中一項重要特徵。這是你們**應該知道**的東西，但我會試著讓它變得有趣點。」相較之下，教學藝術家會在活動一開始，就以實際動手做的方式來啟動學員的藝術天賦，引導學員將創意能力聚焦於特殊而有趣的小型挑戰計畫裡。在先前提到的那場教學藝術家版本的莎士比亞格律分析工作坊中，我一直到工作坊接近尾聲，才用上「格律分析」這個詞彙。而我在這場教

學實驗的劇場教師版本中，開場的第一句話就出現「格律分析」這個詞。

在「聚焦於過程」與「聚焦於成果」之間作平衡

美國和大多數西方國家幾乎是壓倒性地注重成果和分數；不只是一點點而已，而是到了失去理智的地步。（在我看來，到了非常不健康的地步。）我們總是「追求金牌」，想要「抵達終點」，把我們所有的能量都投注於成果的追求。教學藝術家認知到，最後的成品固然重要（所有藝術家都想完成他們的作品！），但他們也深知，所有的黃金學習契機，所有的轉化經驗，都是在創意過程中打開的。教學藝術家引導著團體的注意力，使學習過程也能像成果一樣被表彰、探索和享受。

反思

美國哲學家約翰‧杜威（John Dewey）一針見血地指出，「我們若不反思自身經驗，就無法從中學習。」反思技能與習慣是常見的藝術學習中，最被忽視的基本要素。當代

西方文化中充滿著對反思的強烈抵制，讓我們習於追求速成與立即的滿足感。然而，一切的學習與改變潛力，都存在於不確定（模稜兩可）的地帶，因而我們務必反思那些難以理解的經驗，才能收割其內涵的價值。

好的教學藝術家不僅將創意天賦帶進他們設計的活動，也將創意天賦引入反思過程。他們必須如此，因為這基本上是補救工作。反思過程充滿著微妙的樂趣——就像是發現自己原來很擅長某件事，或者偶然間發現自己過去不曾注意到的做法，或欣賞自己在不經意間做出的抉擇的品質。教學藝術家引導學員發現那些微妙的新樂趣。我們希望你們一次又一次地重返那些樂趣中。三十年前我曾寫過一篇文章，談論反思所自然帶來的喜樂；在今天看來，至少就和當年一樣貼切。[40]

自我評量

所有的學習行為裡，自我評量是最重要的一種。其他形式的反饋——像是測驗、客觀評分、老師的客觀分析，甚至受人愛戴的導師所做的觀察——也能發揮很強大的作用，但

長遠來說，它們仍必須搭配正確、成長導向的自我評量，才能發揮最大的效果。

　　當然，那並不是學校或大多數機構的做法。他們相信一場又一場各自獨立的測驗，或某個主事者作出的評價，才是重要的評量，即使這些評量措施往往是被方便和容易控制等理由所驅使，而非因為人們相信其效果。若想在漫長的改進路途中達到真正的成功，則需要我們對於自己的工作品質有很精確的認識，然後發展出朝向「更好」邁進的方向感。我們在每一個創意過程中，都得做出好幾百個決定，通常是微不足道的決定。引導這些決定的，是我們對於「更好」或「更差」的個人判斷，以及我們對於每個選擇及其後果的評估。（想想看：你在開車時，一分鐘之內做了三十次這種調整，這卻一點都稱不上創意決定──至少，我希望不是。）

　　教學藝術家抑制自己發表意見，而偏重讓學員在活動過程中與尾聲時仰賴自己的評量。事實上，我甚至指示教學藝術家克制他們直覺地發出「做得好」、「我太喜歡了」、「太厲害了」之類的讚美──因為，儘管那些讚揚動機良善，這樣做對學員卻並沒有幫助。好的教學藝術家用心培養學員做出

正確自我評量的技能與習慣，讓他們對那些觀察產生信心，假以時日便能深化創意能力。我和專業演員、教師與教學藝術家共事的這幾十年間，我總為自己實際上能教給他們的東西太少而感到慚愧。他們在專業上的提升大部分來自他們自己的微小抉擇，而不是我給的指示。我所能做的，頂多是確認他們對正確的目標有清楚的認知和嚮往、培養出對正確評價的品味與成長思維的習性，然後支持他們不斷地改進。

優先考慮個人抉擇的時刻

畢卡索曾公開做一著名的宣稱：每一個創作的舉動，首先都是毀滅的舉動。我們在做出某個選擇的時候，同時也抹煞了其他可能的選項。有時候大膽的藝術家敢於徹底斬斷他們藝術形式中的固定成規——杜象在 1917 年將他那知名的小便斗取名為「噴泉」送去參展。更難的是，有時候我們必須選擇砍掉自己珍愛的某個絕佳點子，因為它不那麼適合眼前的工作。那種感覺可能很糟；藝術家有時候會將之比喻為「殺死自己的寶寶」，但「做選擇」卻是一件威力強大的行動。

　　就算某個特定的選擇最後終究行不通，**但當我們做出有意識的抉擇時，那個時刻本身就能產生力量**。你一定體驗過這個過程：你思考著某一項選擇，同時抬頭望向天花板或天空，接著 …… 就是你做出抉擇的時刻，於是你就能將目光從思考轉向行動。教學藝術家巧妙地設定好讓人們注意到那股力量，與從中獲益的機會，肯定並讚揚他們「做出抉擇」的舉動，讓學員得以感受當下的共鳴。

　　發表創作令我們感到脆弱；許多人在發表時都會緊張，擔心收到負面回應。教學藝術家知道如何處理這種感受。我在小心引導小組成員對發表者做反饋時，一開始就禁止他們做出「喜歡」或「不喜歡」之類的評論，並提出替代方案：「我們來指出幾項我們注意到她在創作中所做的選擇」。我留意並削弱他們的偏好與評斷性評論，僅僅聚焦在「她做了哪些選擇？」學員也提出了一長串的答案。辨識出這些抉擇對分享作品的人很重要。接下來，在證實過多項選擇行動後，我追問，「我們注意到的那些選擇導向了什麼後果？」

　　抉擇與後果。你可以用一生的時間──負責、誠實、積極參與的一生──用這副雙焦反思眼鏡來看事情。在我的經

驗裡，我們若經常進入那些抉擇的迷你劇場，人們在更大的人生劇場裡，就會越來越善於做出優質的選擇。

在指導程度進階的學員時，我會加上「系譜（lineage）」的概念，作為進一步反思的參考：**你做的那個選擇，源自你生命中的哪個部分？它的系譜是什麼？你的文化與個人背景中，哪個部分導致了那個選擇？**這些問題使他們做出更深刻的探問，他們對於文化影響的自覺也更敏銳。探究人們思索「抉擇—後果」的系譜，是一種將人從偏見與社會成規中鬆綁的思維習慣。

支援教學藝術家工作的固定程序與儀式

　　許多教學藝術家都為他們的學員，特別是那些由他們帶領一段時日的團體，發展出固定的程序或儀式。一再重複的程序或儀式容易被人記住；即使在短期的關係裡，這些工具也能在人們心中留下深刻的印象。

　　「儀式」和「固定程序」的差別是什麼？這兩者間有很多重疊之處，但大體而言，儀式的用意在於改變人的內在狀態，固定程序則聚焦在外部狀態。固定程序能夠提升效率，並使人從容不迫地完成該做的事。

　　一個團體若擁有屬於自己的開場或收工儀式，這個團體就能從彼此共同承擔的責任中建立起團體認同。（容我稍做暫停，做個快速的字源學說明：字源學上，**回應**（respond）的意思是**回報承諾**；因此，責任（responsibility）就意味著對他人回報承諾、做出個人承擔的能力。長期下來，執行某一套固定程序所需投入的意識能量就會減少，教學藝術家便

能夠在這些程序中加入一些微妙的美學特質，像是「今天我們試著在做這件事的時候，安靜不發出任何聲音」，或是「今天做開場準備工作時，試著對每一個與你眼神相會的人說一個字。」

儀式引出（有時候是來自）某一團體共創的環境的精神。儀式樹立聚會的內在空間，並體現該團體的共同價值與世界觀。與一團體共同發展出專屬儀式是個強大的工具；即使在現實的活動被遺忘許久以後，人們往往還能記得那團體的氛圍。這裡有幾個例子：

喊「讚」策略（Bravo）

這個字最早在英語劇場中使用時，並不是像現在這樣，在人們讚揚表演者演技精湛、演出精彩時喊出來的。在當時，人們是為了讚揚偉大的勇氣而喊出這個字。當某個人在眾目睽睽的壓力下展現了不凡的勇氣，不論那件事是否執行完美，旁觀者都會大喊 Bravo。有些教學藝術家會要求他們的學員，在工作進行中看見有人做出勇敢的舉動時對他說「讚」。當講者描述他們從另一個人的舉動中辨認出的英勇

舉動時,每個人都暫時停下來,然後每個人又回頭工作。這
不是什麼大不了的事,但定期地表揚勇氣能夠平衡我們過度
強調成就的習慣。這項儀式能賦予那些不若其他技藝出眾,
而總是成為眾人目光焦點的學員力量,使他們也能獲得表
揚。肯定他人的舉動能帶來很大的影響力,而我對此有切身
的體會。當有人針對我在帶領工作坊過程中的某件作為喊出
「讚」的時候,就連我這經驗老道的前輩都會覺得感動。

一天之中最好的錯誤

這項儀式用在每個工作坊或課堂的尾聲,教學藝術家會
離開幾分鐘,讓學員提名這一天之內最大的凸槌,由該團體
成員票選其中最好的一個──也就是產生最多學習機會那一
個──大家為它鼓掌喝采。漸漸地,這項儀式便能使整個工
作坊成員更勇於大膽冒險,因為犯錯被拔去了利刺,不再那
麼令人不安,反而被當作好玩的事。

暖身活動

這類活動為接下來的主要活動提供快速、好玩以及從經

驗出發的開場。每個教學藝術家都有他們各自最喜歡的暖身活動，並按每個特定場合做些調整，他們也會發明新活動。

　　這些暖身活動經常很像遊戲，舉例來說，慢動作抓鬼遊戲（Slow-motion tag）可被運用在舞蹈或劇場工作坊，讓學員練習在誇張做作的表演風格中保持真實自然。「慢動作抓鬼」挑戰你即使在整個過程中加入一些好玩的新限制，像是臉部表情也要用超慢動作，同時必須維持這遊戲的動機——也就是抓人，或閃躲以避免被抓。這活動很好玩，因為它暫時擱置了肢體能力的正常表現，成為具有包容性、任何人都能參加的活動。而且，透過刻意設定的條件，它建立了對「真實性」這個藝術問題的深刻探索。接下來，這團體便能探討如何運用莎士比亞風格的語言，或者芭蕾的語法，來作出真誠自然的表演。另一個例子來自音樂產生影響力學院（Academy for Impact through Music）的同仁，而這點子也在音樂產生影響力學院發展出新的形式：一群人圍站成一圈，教學藝術家制訂出以四拍為一節的鼓掌節奏，過程中不能說任何話。接著，每個人都按照同一模式發展出自己的變形，小組其他人依此節奏對他們鼓掌。這能為一場探討「主題曲

的作曲與變奏」的工作坊做暖身準備，而該名教學藝術家從頭到尾一句話都不會說。

報到

在這道介於「固定程序」和「儀式」之間的步驟裡，教學藝術家會在主要活動正式開始前，要求每個學員（假設人數沒有多到無法做這件事）做一段特定的描述：可能只是「用一個字來表達你此刻的感受」這麼簡單的事，或可能是較為困難複雜的「用一個句子來描述你在週末經歷的美妙時刻」，或甚至「用一個姿勢來表達你對我們這個專案的感受」。這能夠建立起團體的凝聚力，讓比較安靜的組員在活動開始前也有機會說話（有研究顯示，這能夠提升這些組員在接下來的正式活動中發言的意願），並介紹即將在接下來的時間裡展開的工作坊活動重點。

離場，或結束的反饋

為了表揚每個團體（在工作坊結束時）轉變成有特色的社群，教學藝術家常會準備一套結業式，作為重返「正常」

生活的過渡儀式。每一位學員都受邀分享一件特定的事——
也許是工作坊進行期間，他們特別想記住的片刻，或者在活
動中觀察到某人令人讚賞之處。同樣的，每個人在離開前都
必須對團體做出回饋——每個人都要做，包括安靜不說話的
那位、今天諸事不順的那位、閃閃發光的那位、看起來不太
開心的那位。

　　為了提升定期聚會或籌備工作的效果，有些教學藝術家
會將「結束前的反饋」列入該組織工作的固定程序：每個人
都分享一段他們對於該聚會進行過程做出的觀察，並具體指
出他們認為重要的事，或者某些令他們感到興奮或欲罷不能
的做法。漸漸地，這樣的反思練習便能建立起團體中的互信
和效率，並讓組員能夠指出不夠完整或未完成之處，留待日
後檢討。是的，我也曾在企業裡引入這樣的做法。這不是為
賦新詞強說愁；這些做法真的有效。

在教學藝術家與表演工作的交會處

這裡提出幾個例子來說明，教學藝術家工作如何形塑新型態的表演。

2002年間，我與奧勒崗交響樂團合作一系列「創意培力計畫」。在其中一項計畫中，打擊樂家克里斯・派瑞（Chris Perry）和小提琴家艾琳・傅兒碧（Erin Furbee）推出一場「探索森巴與探戈」演出。觀眾買票進入一大型空間觀賞一場七點鐘開場的表演；場裡擺設了夜店般的桌子，每一張桌子都覆蓋了紅色的桌布，並放置一朵玫瑰花。但這場表演一直到晚上八點才正式開始。在前一小時裡，觀眾可以取用葡萄酒；表演空間的外圍設置了六個站，邀請觀眾趨前參觀。節目的某一段落是探戈與森巴舞教學，使用的音樂是觀眾稍晚會聽到的音樂。有一個站放了華麗的紅衣主教戲服供觀眾穿上拍照。一名手風琴手示範如何操作他的樂器，並讓觀眾試著玩玩看。靠近吧檯處還有個巴西點心站。氣氛最熱烈的是打擊樂器區，一整排手動打擊樂器攤開來擺放在桌子上，任何人都可以拿起來，並在專業樂師的慫恿下，加入這

場連續不間斷的森巴與探戈敲擊節奏。短短兩分鐘之內，觀眾便從彆扭、笨手笨腳地摸索，轉而演奏出他們發自身體感受的拉丁音樂。音樂會在晚間八點整正式開始時，觀眾已經被調教成熱愛這場表演，並能夠發現其中奧妙。他們一輩子也不曾玩得這麼開心過——人們自發地跳起舞，在桌上和地板上打著節拍。表演到了尾聲，所有人串聯成蛇一般的長條形隊伍，一路蜿蜒至室外大街上，一齊跳著森巴舞。他們一起在大街上跳舞時，還有人抓著垃圾桶蓋和棍棒，一路跟著節拍敲敲打打。

　　大衛・華勒斯（David Wallace）以一整本書的篇幅來談互動式音樂會，書名是《別坐著聽，一起來玩音樂》（*Engaging the Concert Audience* [41]）。如果你對這想法感到好奇，就去讀他這本傑作吧。在此舉個華勒斯設計的音樂會為例。該場音樂會聚焦在史特拉汶斯基的六分鐘長作品，《中提琴獨奏輓歌》（*Elegy for Solo Viola*）；史特拉汶斯基創作這首曲子，以紀念已故的普藝弦樂四重奏（ProArte Quartet）第一小提琴手阿方瑟・歐努（Alphonse Onnou, 1893 ～ 1940）。音樂會一開始，大衛先介紹「悲慟」這個

主題。他請聽眾舉出人在痛失至愛期間可能有的各種不同的心情；他得到許多建議，像是「一陣陣的麻木狀態」，以及「令人捧腹的美好回憶」，伴隨著各種不同程度的悲傷。他接著問那些提議的聽眾想個辦法，讓他用中提琴演奏點音樂，來捕捉那些特定的感受。他請人們上台，試試他們提議的點子，並加以調整。他們一起找出了令人滿意的聲音，以及適合那種特定感受的樂句。在他接連與幾名觀眾合作這件事後，他說，「史特拉汶斯基的作品中有這個樂句——它喚起了什麼感覺？」他拉了那首曲子的其中一個樂句，並催促他們描述得更明確點。他重複拉了那個樂句好幾次，人們的答案便從概略性的「悲傷」演進成「痛切」、「觸動大大的一波失落感的時刻」等等。他們用這方法探索了那首曲子的幾個主要的樂句，接著大衛演奏了整首曲子，聽眾則緊隨著音樂的行進，把情感投入每一個樂句，並從中發掘史特拉汶斯基探索的複雜情感。他們以一種許多人從未經歷過的方式，共同創造出那個表演經驗。整場活動花了大約二十五分鐘。

■　■　■

　　我在前面提過的教學藝術家湯瑪士・卡巴尼斯設計出我所知道的第一場「超開放彩排」。這不同於標準版的「開放式彩排」，也就是允許觀眾在管弦樂團彩排過程中，躡手躡腳地進去觀看。這種「開放式彩排」的重點，我猜，是讓觀眾對於能有個私人管道來目睹創作過程感到興奮。不幸的是，他們通常無法聽見指揮對音樂家們說些什麼。而大部分時候，開放式彩排是最後一次總彩排，因此創作過程中做的調整既稀少，而且非常細微。

　　相反地，「超開放彩排」通常有一小群表演者和一小群聽眾，而且音樂家是真的在排練，像拴螺絲釘一樣一塊一塊將作品建構起來。一場七十五分鐘的超開放彩排可能只專注在一首弦樂四重奏其中的一個四分鐘長的樂章。它最大的特色是，觀眾能舉手打斷樂團的排練並提出問題，音樂家們則停下來，儘可能誠實回答。舉例來說，「你剛才拉了那一小段四次，其中只有一次你覺得滿意，但我聽不出有什麼差別，請問是怎麼一回事呢？」音樂家便用一種「若不加以解釋，聽眾永遠也不會懂」的方式，描述並示範那些對他們很重要的技術細節。我甚至聽過「為什麼小提琴家脖子上總是

有吻痕？」小提琴家便回答，「因為我們總是把小提琴架在下巴的同一個位置，每天練琴好幾小時，這樣持續好幾年。是啊，高中時這真的很令人困擾。」在這之後，聽眾更加了解音樂家了；她成了一個活生生的人，而不只是個令人崇拜的，技藝精湛的大師。

　　超開放彩排的活動高潮，通常是完整演奏他們剛剛排練的那首曲子；演奏完後全場觀眾起立鼓掌喝采是很平常的事──只不過為了一首四分鐘長的曲子！── 因為此時觀眾已能理解這首曲子的驚人技巧、熱情與繁複，當他們聽音樂時，因而體驗了全神貫注的心流經驗。我曾推動一場四重奏的超級開放式彩排；一開始，樂團還不太確定排練曲目最後一段的節奏與完整樣貌，所以他們演奏了兩次，每一次使用不同的方法，並請觀眾為他們每一次的嘗試做回饋。彩排結束後，我們根本無法把觀眾帶離音樂家的表演區；他們還想留在那裡繼續聊，音樂家們也想和那些完全沉迷於他們所知道、所能做的事的觀眾們繼續聊。

　　菲律賓怡朗省的農業小鎮藍布納烏（Lambunao）的教學藝術家瑞瑟・詹・薩瓦瑞塔（Razcel Jan Salvarita）在小鎮

的廣場上布置了一場展示會。大約 220 個紅土面具黏在一只倒金字塔型的籠子上，形成一場嚇人的臉孔展示，作為「揭開氣候不義的面具」（Unmasking Climate Injustices）計畫的一部分。每張臉都有不同的表情，由在地農夫和工匠設計，以分享氣候危機對他們季節性耕作與生活的影響的感受。他們並以攝影機拍攝了一部紀錄片；在片中，學員戴上自製的面具，並說出這些面具背後的想法。瑞瑟在他的工作坊中使用了在地的黏土、在地的燒陶技術（放在營火的餘燼中燒）和傳統面具設計美學，農夫和工匠們則在他們以黏土製作面具的過程中，學習並討論氣候危機的事實。他們所做出來的面具捕捉了他們在這過程中所感受的悲傷、擔憂和無助。他們和其他人都受訓成為討論會的主持人，帶領團體討論氣候危機如何破壞他們的耕種週期。這場在小鎮廣場舉行的面具展示會比原訂展期延長了好幾個月，並加入解說牌，還有主持人透過即興式短講來與人們互動。他們利用這些時刻，來傳授令該地區倍受困擾的氣候議題相關的科學事實。從那時起，主持人們定期在地方教堂裡舉辦氣候議題教育課程，包括由年輕人在他們自己的學校與社區提供氣候教育。拉瑟記錄下他們的談話與過程，好讓其他人也能從這個社區走過的

歷程中學習，然後做一份線上的個案研究[42]，提供給其他人免費學習。

目的線

　　儘管教學藝術家往往在工作中表現出色，他們在定義教學藝術家到底是什麼時，卻往往很含糊。正如先前所提及，這個難題促使我列出（教學藝術家工作的）「六項基本要領」。嗯，教學藝術家在描述他們的專業領域時，還會更加模糊。但這不是他們的錯——這個領域尚未發展完全，而且很複雜。最初的敘述性綱要僅指出教學藝術家的工作場所，但這對於定義這領域並沒有幫助，因為教學家往往在同一個工作地點，被雇用來達成不同的目標。舉例來說，在美國某一所學校裡，教學藝術家也許某一週才協助學生為欣賞歌劇作準備，下一週就在學校禮堂裡指導跨世代寫作計畫，其中不乏八、九十歲的高齡人士——同一個工作場所，不同的目標。

　　這套以工作場所為基準來描述教學藝術家工作的框架，無形中鼓勵一種「孤島思維」，而這種心態卻造成該領域的切割與分裂，也因此將之弱化。這使**教學藝術家**似乎與**社區藝術家**和**社會實踐藝術家**全部切割開來。但**好的教學藝術家**

能在不同的場所中工作,並隨著不同的專案而採用不同的身分。那些職稱和某一天畫水彩畫,隔天改做拼貼的視覺藝術家沒什麼不同。

2011 年間,我發表了一篇文章[43],重新定義教學藝術家領域的框架。就像我在「教學藝術家工作基本要領」所做的一樣,我把這套定義的原型拿去詢問許多同業,幾年來他們也提出了一些修改或調整。這套定義給了林肯中心的「教學藝術家發展實驗室」基本架構;它並不完美,但它使教學藝術家工作的定義更清楚明確。

這套架構突顯教學藝術家被雇用的**目的**,也就是他們設計活動時企圖達成的目標。聚焦在目的可減少由職稱來定義所造成的虛假障礙,因為不同的職稱經常有著相同的目的;一個被雇用來激勵某個社區,讓居民對他們的新運動公園產生興趣的人,可能被稱為教學藝術家或社區藝術家(在英國則稱為參與藝術家)—— 叫什麼都沒關係,重要的是過程,以及街坊鄰里的居民在專案結束時和往後,能夠如何善用那個新公園。

　　我定義了七項目的，並將他們稱為「線」，因為他們都靈活而有彈性，並且經常相互交織在一起。

　　這幾條目的線在實務操作上並非各自獨立；它們彼此之間有著固有的重疊。舉例來說，當某個教學藝術家的工作目標是激勵社區居民為他們的新運動公園產生熱情時，他很可能帶領社區居民創作藝術作品，同時也帶領社區的孩子們發明幾項他們可以在開放空間玩的遊戲。另一個教學藝術家的不同目的線相互交織的例子：次女高音喬伊斯・狄杜娜朵（Joyce DiDonato）為她的「伊甸園」（EDEN）專輯進行全球巡迴表演，[44] 用歌劇來為環保主義請命。巡演每到一個城市，就有一名「伊甸園合作計畫」[45]（EDEN Engagement，國際教學藝術家聯盟的合作計畫之一）的教學藝術家協助一群來自低收入社區的年輕人組成的合唱團，以創意的方式探索在地環境議題，藉此提升他們的環保意識與對改變現狀的使命感。同時，他們排練了一首歌曲，在該場巡演的尾聲，與喬伊絲在一大型歌劇院的舞台上合唱。他們在聆聽緊接著這首合唱曲演出的韓德爾詠嘆調時，都為之深深著迷。「伊甸園計畫」正是將社會運動、藝術作品、藝術整合和個人發

展這幾條不同的目的線交織在一起的例子。

這些目的線邀請我們提出以下問題：這項專案的主要目的為何？你想要如何評量這項專案帶來的影響？所以，廢話不多說，我們就來介紹這幾條目的線（它們的排列順序並不代表重要性位階）。

一、個人發展：

發展個人或社會能力。

二、社區：

提升社區生活品質。

三、行動主義：

影響政治或社會運動。

四、為達成非藝術目標而建立合作關係：

達成對其他機構重要的目標。

五、藝術技能發展：

深化並拓展藝術創作技能。

六、藝術整合：

催化非藝術內容的學習。

七、藝術作品：

豐富人們對藝術作品的體驗。

一、個人發展：

目的：發展個人或社會能力。

實例：「大膽自信非洲管樂團」（Brass for Africa）[46] 的專案工作地點涵蓋烏干達、賴比瑞亞和盧安達的社區。他們的老師都來自那些社區，職稱是「音樂與人生技能教師」。他們在訓練學員成為能夠透過音樂來凝聚社區的年輕樂手時，特別致力於模塑拓展人生選項所需的生活技能。我今天才剛剛和他們的一位老師一起工作──他在加入「大膽自信非洲管樂團」成為學員、後來成為老師、隨後在擔任「透過音樂產生影響力學院」（The Academy for Social Impact Through Music）合作案的專案總監之前，曾經步入歧途──但那一天，我們正在討論他在「全球領導者課程」（Global Leaders Programs）所做的研究，主題是「音樂教育能夠以什麼方式，為聯合國永續發展目標（United Nations' Sustainable Development Goals）做出貢獻」。

在這快速成長的工作積累中，教學藝術家或「社會實踐藝術家」的目標是藉由創意參與來開發個人或社會能力。沒有一步登天的奇蹟；人不會一夕之間就改變。教學藝術家是在組織的框架裡，漸漸達成那些社會目標。

這條目的線包含了針對身障人士、監獄和少年觀護所的受刑人，還有成千上萬個課後活動的學生所達成的極為正面的結果。他們的工作包括創齡活動，由銀髮族創作他們在意的東西（像是故事劇場、舞蹈、合唱、繪畫、雕塑等等）。這些創齡活動能帶來可測量的益處，像是延年益壽、縮短住院日程、減少處方藥的服用量、減輕憂鬱症狀等等。新的研究也顯示出，創齡活動對於改善病人的失智症狀也有很令人樂觀的效果。

這條目的線也包含世界各地「用音樂改變社會」計畫的工作──數以百千計的青年音樂計畫，像是「大膽自信非洲管樂團」，旨在培力成長於貧困或社會動盪中的年輕人。這些計畫有許多是受到委內瑞拉國立青少年管弦樂團系統的啟發而生。這些青年音樂家與朋友一起經歷了多年的音樂技能訓練後，做出堅決而正面的抉擇，來拓展他們的人生選項。

如今，全世界約有 100 萬名年輕人積極投入這類的訓練課程；舞蹈、劇場、視覺藝術、媒體藝術、嘻哈、寫作，還有更多不同的藝文領域，也有類似的計畫，幾乎每一個專案都在過度緊繃的預算中，如英雄般堅毅地運作著。

非營利組織「新興內在發展目標」（**The Emerging Inner Development Goals**）[47]專注於達成聯合國永續發展目標所必須具備的能力；教學藝術家知道如何達成那些內在發展目標。

你若想要在這條目的線上評量教學藝術家的影響力，可以去研究那些課程創造出哪些期望的個人與社會成果。這些成果可能從降低服藥量到提升士氣，再到改善高齡者的健康檢查結果，從降低受刑人再犯率到降低犯罪率，再到提升「用音樂改變社會」課程的結業率。

就評估個人／社會發展計畫的影響力而言，這條目的線說明，教學藝術家工作對促進社會發展有著巨大的潛力。你知道「機會成本」這名稱嗎？它計算出當你投資在某一領域時，便能在另一領域產生的財務影響力。基本上，它將你放

棄某一選項時所犧牲的代價加以量化，計算出你（如果做了該選擇）就能省下的金錢總和。蘇格蘭的「用音樂改變社會」組織蘇格蘭青少年教育系統（Sistema Scotland [48]）曾針對教學藝術家工作相較於該城市社會服務開支的機會成本為何進行研究；獨立研究調查結果顯示，長期下來，音樂課程所需的成本遠低於它所創造的社會與經濟效益。[49]研究者斷言，十五年之內，格拉斯哥市哥凡希爾社區的「聲名大噪兒童樂團計畫」（Big Noise）便能因降低政府的社會福利、防治犯罪和公共衛生支出，而為該市節省下一共 2,900 萬英鎊的預算。每在格拉斯哥的教學藝術家身上花下一英鎊，就能省下好幾倍的公共支出，沒有多少投資比這更划算。

二、社區：

目的：提升社區生活品質。

實例：三十多年來，費城北部的藝術與人文村（The Village of Arts and Humanities[50]）的教學藝術家與當地居民合作，旨在「擴大社區的聲音與夢想」。他們提供社區強化自我表達與個人成就的藝術課程，以吸引兒童、青少年和他

們的家人參加，藉此同時活化社區實體空間，並保存黑人社群的文化資產。他們於 2023 年推出的最新計畫，「公民力量工作室」（the Civic Power Studio）目的是「打造出這個社區永遠無法忘懷的東西」。

　　藝術家們在這些專案中，奮力活化並提升社區的藝術資產，以豐富其生活品質。這條目的線的想法承襲自「社區藝術家」和「公民藝術實踐」的光榮深厚傳統。藝術家隨著社區需求浮現而服務；他們辨識出社區的需求，然後環繞著「如何回應那些需求」來建立社區共識。從「非洲社會發展劇場」（Theatre for Social Development in Africa），到世界各地大多數一線城市的參與式壁畫計畫，再到美國的「創意地方營造」計畫（Creative Placemaking projects），這些計畫先天就具有包容的特質——每個人都能參加，也被積極招募，並充分參與。要是邊緣弱勢社區的成員能夠參加這類計畫，那就更好了。美國有些這類計畫有著深遠的傳統，像是阿帕拉契山脈的「阿帕拉契青少年電影工作室」（Appalshop [51]）、位於洛杉磯的「基石劇團」（Cornerstone Theater Company [52]）、費城的「壁畫藝術計畫」（Mural Arts

53）、明尼亞波利市的「野獸之心偶戲團」（In the Heart of the Beast Puppet and Mask Theater [54]），以及世界各地無數個類似的專案，像是英國的「街友歌劇團」（Streetwise Opera [55]）等等。哥倫比亞籍的教學藝術家雅茲瑪尼‧阿爾波莉達（Yazmany Arboleda）帶領的「為信仰著色」（Color in Faith [56]）計畫，由肯亞各社區居民將他們的清真寺和教堂漆上同樣的黃色，由基督教與伊斯蘭教的虔誠信徒合作，共同為地方上的和諧做出證言。雅茲瑪尼目前在紐約市的公民參與委員會（Civic Engagement Commission）擔任駐村藝術家。

你若想在這條目的線中評量教學藝術家的工作成效，你可以檢視他們對社區成員的影響，包括他們的態度和行為如何改變，甚至它如何改變該社區的運作方式。

三、行動主義：

目的：影響政治或社會運動。

這裡有三個例子：

（一）2022 年於挪威奧斯陸舉行的第六屆國際教學藝術

家年會中，有一支由 20 名教學藝術家組成的隊伍，每個人的皮膚、頭髮和衣服都漆上灰色，緩步行過奧斯陸市中心，偶爾停下來，場面顯得沉鬱蕭穆，最後行至終點國會大廈前。他們對數百名停下來觀望的路人，包括經票選產生的官員，遞出小紙條，上面寫著「我們若不把氣溫增幅維持在攝氏 1.5 度以內，那麼不到 2050 年，全世界就會有 12 億氣候難民」。

（二）「藝術行動主義」（Artivism）這個領域正在崛起；世界各地都不乏盡心盡力卻單打獨鬥的藝術家和行動計畫開始聚集起來，進行美善的搗蛋行動。近三十年來，澳大利亞知名的「大心藝術」（Big hART）計畫[57]（和世界各地的其他創意青年發展計畫）已經與 52 個「急需幫助的社區」合作，引導共超過 8,000 位年輕人創作藝術作品，並培養出能夠直接應對各種社會挑戰的藝術家。

（三）「工藝行動主義（Craftivism）：運用手工藝，一針一線地改變世界」[58]，這概念最早由英國教學藝術家莎拉・柯比特（Sarah Corbett）所提出，她稱之為「個性內向者的政治行動」。好幾個小組人員聚集在一起，運用手工藝做出

美麗、深具巧思，時而意圖調皮狡猾的作品——像是可愛的枕頭，上面刺繡著具顛覆性的政治訊息，最後將成品送給首相，放在他的沙發上。

當社區成員對某些令人無法接受的狀況群起做出反應，行動便開始了。不論是要求在一片空地上分一個花園的小型社區，或在要求社會、種族或性別正義的大型社區，教學藝術家都能打造改變。由藝術家帶動學員改變心態、挑戰想法、擴大團結、修正現狀，這些行動有著長遠的歷史。他們的工作經常想要刺激人們思考與行動，甚至令人感到不安；它有時候會被貼上「（意識形態）宣傳機器」的標籤。這類藝術行動計畫包括「被壓迫者劇場」（Theater of the Oppressed）、街頭劇場、歌曲、塗鴉和公共藝術作品。想想班克西（Banksy），想想奧拉佛・艾里亞森（Olafur Eliasson）——他們都將大塊大塊的北極冰放在大都市的廣場，讓冰塊在大庭廣眾之下，令人痛心地融化。

這條目的線可見於世界各地所有夾帶著抗議與憤怒訊息的藝術作品中，也可見於運用他們的技能，帶領他人投入創意活動與挑戰的教學藝術家工作。我的朋友陳阿隆

（Chen Alon）是以色列「和平戰士」（Combatants for Peace）組織的共同創辦人；這個組織由以色列和巴勒斯坦演員擔任和平使者（他曾獲諾貝爾和平獎提名）。 阿富汗民族音樂學院（The Afghanistan National Institute of Music） 由澳大利亞民族音樂學家艾哈邁德・納瑟・薩馬斯特（Ahmad Naser Sarmast）博士創立，目標是恢復被聖戰者（the Mujahideen）和塔利班消滅的阿富汗民族音樂產業。在阿富汗民族音樂學院裡，教學藝術家將女性與男性視為完全平等地加以訓練；學院裡所有的年輕音樂家都全心承擔該組織的社會責任，直到塔利班在 2021 年重新掌權，他們才被迫出逃流亡。薩馬斯特博士也獲諾貝爾和平獎提名。

　　所有的藝術類型都是從積極社會／政治運動中生成的，像是 1960 年代的奈及利亞搖滾樂運動，或 1990 年代源自洛杉磯的街舞。有人主張嘻哈也是從政治需求中誕生。在我年輕時的反戰街頭劇場中，我們不只是在公共空間「演一齣戲」，而是和觀眾互動，把他們引進來變成參與者，在表演中與政治衝突苦苦搏鬥。「一人一故事劇場」（Playback Theatre[59]）（目前在世界各地運作著）用其充滿啟發性的

洞見，讓那些受到不義或社會問題影響的人們的故事受到
重視。

你若想在這條目的線中評量藝術家－行動主義者的工作
成效，可以試試評量其對人們的情感、思維與行動產生什麼
哪些持續性的影響。

四、為達成非藝術目標而建立合作關係

目的：達成對其他機構重要的目標。

兩個例子：

（一）駐村教學藝術家[60]與紐約市衛生部門的專案團隊
合作，協助他們找出更有創意的辦法，來解決伴隨垃圾清運
方式的改變而長年不斷的溝通問題。

（二）「無國界小丑」組織（Clowns Without Borders）[61]
於1993 年開始運作。當時，巴賽隆納的孩子們募款將一位
知名的小丑送到克羅埃西亞的難民營。這想法源自他們的難
民營筆友告訴他們「我們好想念笑聲」。如今，「無國界小

丑」在全世界已有 15 個分會；他們進入123個國家，與地
方救援組織合作，在危機情境中，用歡笑面對傷痛。

　　教學藝術家和富有想像力的組織在這個成長中的領域廣
泛地實驗。是的，這條目的線的標題很乏味無趣，但它所
嘗試的廣泛實驗可是一點都不無聊。這個領域的發揮空間之
廣大，我實在不知道要如何用其他的標題來涵蓋。這條目
的線看到教學藝術家與企業合作，幫助他們提升創新力、打
造團隊合作、提振創意與發展領導技能。教學藝術家也和
醫學院與醫院合作，以提升診斷的準確率，並深化醫護人員
的同理心，這麼做能夠提高他們工作內容中的情感成分並減
輕痛苦。他們和都市計畫委員會合作，將創意活力引入都
市計畫中。紐約市的駐村公共藝術家計畫（Public Artists in
Residence）將藝術家分派到 11 個政府組織中，幫助他們克
服長期以來公務執行上的缺點；洛杉磯和至少十幾個美國其
他城市也有各自版本的類似做法。「影響力投資與社會影響
力債券」這領域也漸漸發覺教學藝術家的力量──這類新做
法實際上能在「可測量的正面影響力」面向上，為投資者賺
取財務報酬。我常說，「投資在教學藝術家身上吧」，而在這

條目的線中，真的是指字面上的意義。

教學藝術家領域並未針對這條目的線進行調查研究，而只在不同的組織發現創意參與確能幫助他們達成目標時，隨時不經意地冒出來。教學藝術家並不善於溝通有關這領域的機會、運作方式或者他們能建立在哪些成果之上繼續發展——我昨天才無意間撞見一份報告[62]，詳列了十幾項教學藝術家與美國交通基礎建設計畫合作的方式。若有贊助者能將曾在這類專案工作過的教學藝術家聚集起來，從他們的經驗中（未必總是正面的）學習，並且提升這條目的線所提及的專業學習，那該有多聰明啊。

若要在這條目的線上評量教學藝術家的工作成效，你可以專注於特定專案的目標，並檢查這些目標是否被達成。我曾協助一群製造外科手術器材的高科技冶金工程師改進創意過程，但一直到兩年後，我收到一封感謝函，告訴我他們剛剛生產了一款新型動脈支架，並描述他們在實驗改良高爾夫球桿的過程中有多麼開心，我才知道原來我所做的工作也有可測量的影響力。

五、藝術技能發展

目的：深化並拓展藝術創作技能。

　　實例：位於麻塞諸塞州劍橋市的巴德學院隆基音樂學院（The Longy School of Music of Bard College）是標舉「音樂技巧必須和教學藝術家技巧融合，方能培養出成功、負責、充分發揮創意的 21 世紀音樂家」這理念最先進的音樂學校。學生必須修習一系列相關課程，並完成一份社區專案才能畢業。隆基音樂學院的教師都受過特殊訓練，能夠像教學藝術家一樣地教學和指導學生，讓他們也能依樣形塑出對這套守則的堅持。隆基音樂學院甚至曾出版《大合奏通訊》（*The Ensemble*）[63]，是由教學藝術家率領的全球「用音樂改變社會」運動中，發行量最大的通訊刊物。

　　教學藝術家工作也在藝術家的訓練過程中扮演一定角色。因為藝術家訓練仍多以單一目標與觀點、技術取向、如機械般呆板與模仿式的學習為主，因而教學藝術家工作在擴展並深化個人藝術才華上，就變得很重要。藝術老師都嚮往在某個特定的藝術形式中訓練出具有專業水準的學生，教

學藝術家則渴望開發出在藝術上充滿活力的人。「教學藝術家」與「藝術教師」兩者間並沒有清楚的區隔；在訓練新秀藝術家的過程中，偏重於藝術廣度和創意活力，並在他們的教學方式中體現這種精神的藝術教師，就是教學藝術家。反過來也同樣適用：如果教學藝術家能有足夠的時間與學生相處，他們也酷愛精進學生的技巧，因為這麼做能激發學生對這藝術形式的使命感，激勵他們成為更好的藝術家。將教學藝術家工作融入藝術家訓練中，對我來說，是解決高雅藝術陳年積弊的主要解方。讓我們這樣訓練下個世代的藝術家，使他們不僅熱切追求那些觀眾必須付費觀賞的藝術名詞上的成就，也渴望誘導觀眾對藝術創作過程和藝術動詞產生同樣的熱情。

　　藝術家訓練養成機構已開始體認到，教學藝術家工作能為藝術家培養過程帶來強大的養分。我們在茱莉亞音樂學院，也就是我共同發起並主持教學藝術家培訓課程的學校發現，那些在本校就讀研究所期間成為技藝純熟的教學藝術家的畢業生，日後很少走上單一路徑的管弦樂團工作，而往往開創出異常多樣的事業，因而保留住屬於自己的藝術主控

權，使他們能夠對這領域做出創新的貢獻——並賺到高於平均值的收入。我已在這幾頁裡重複引用卡內基音樂廳教育推廣部門的多項深具遠見的計畫；這些計畫是由莎拉・強生（Sarah Johnson）所成立與領導，而她正是茱莉亞音樂學院教學藝術家培訓課程的畢業生。

其他例子包括：德州聖安東尼奧市的藝術家訓練計畫「大聲說好」（Say Sí [64]）的教學藝術家培養出許多不同領域的青年藝術家，但這些年輕藝術家不只是專注於個人事業的演員或電影工作者，而是具有社區意識，運用他們的藝術對社區做出貢獻的藝術家。芝加哥馬文藝術中心（Marwen）的教學藝術家[65]培養年輕視覺藝術家追求專業等級藝術成就的方式，還為他們的學習帶來了持續的附加益處，就是對他們的人生帶來正向的改變。

你若想在這條目的線中評量教學藝術家的工作成效，你可試著評量學習者的動機、個人想法的發展，以及學習者在該領域內部與外部做出切身相關連結的強度。

六、藝術整合

目的：催化非藝術內容的學習。

實例：我曾參訪芬蘭一所高中的英語課；一名教學藝術家／聲音設計師正與學生共同錄製一個名為「芬蘭生活」（The Finnish Life）的播客節目，這節目是參照美國同類型節目「美國生活」（The American Life）為原型來製作。學生透過撰寫、編輯腳本和製作節目來精進英文能力。我在那裡的時候，教學藝術家和學生正在為他們的節目裡「芬蘭酒吧裡的最佳搭訕台詞」段落做最後的加工，包括確認文法完全正確、改進發音和確認他們使用的片語完全正確。他們以精確的英語告訴我，他們有多麼享受研究訪談。

藝術整合將藝術學習與其他科目的教材連結起來，使兩者都能比各自單獨進行時更進一步提升，並做出更深刻的探索。這是美國藝術教育界正在進行中的最大型實驗，也是風險很高的實驗，我們不無可能落得讓藝術變成學校更在意的那些「嚴肅」科目的侍女——藝術只不過是用來讓歷史、科學或數學這些無聊的課程變得比較活潑生動而已。我就見過

這樣的事：我看過「分數之舞」（Dance of the Fractions），由小朋友表演一組連續動作，並搭配流行樂曲，用來示範分子分母關係。他們的表演好可愛，而且很正確。結果，那些學生在數學課教分數的那一章節，考試成績有了巨幅的進步，學校因而能大大地吹噓他們成功的「舞蹈整合**數學課程**」。

問題是，這裡面並沒有任何藝術學習。

這是個極好的肌肉運動知覺式數學課程——這本身當然沒什麼不對——但可別把這誤認為藝術整合學習，因為孩子們完全沒學到與舞蹈相關的東西，他們所做的選擇也完全沒有建立在舞蹈的想法上，更沒有因此對舞蹈更有興趣。實際上，藝術在那所學校裡更不受重視了——當這課程確實提高了考試分數時，誰會對一堂好玩的身體－數學課程提出質疑，而把更多關注放在舞蹈上呢？我也見過反向的失衡，也就是主要科目被當成進行一項很酷的藝術計畫的藉口。像是「雨林散拍」作曲計畫（Rainforest Rag），便將大自然聲音納入活潑輕快且複雜的配樂裡，並以虛構的樂譜貼滿教室的牆上。那個過程卻並沒有激起人們對於雨林自我更新的方式投注更多的興趣。

　　藝術整合可能難以做到兩全其美，因為聚焦於某一方可能輕易就輾壓了另外一方。若要成功，教學藝術家和合作的教師一定要雙方都感受到，他們最在意的那部分學習確實在這合作中有所提升，並在計畫結束後仍持續進步。有個很棒的例子是由教學藝術家伊凡・普瑞摩（Evan Premo）帶領佛爾蒙特州的生物與音樂課學生所進行的藝術整合計畫。學生們協力合作，用音樂一絲不苟地記錄人體對抗感染的方式。他們譜寫了由三個樂章所組成的《免疫交響曲》（*ImmunoSymphony*）—— 以毒殺性 T 細胞（cytotoxic T cells）作為「英雄」主題。最終樂章標題為「生鏽的釘子」，由銅鑼聲宣告皮膚被釘子刮破了，並且「由一名弦樂手彈奏一段急速漸強的半音顫音，漸漸進入極強的半拍八分音符」，代表作為主題的毒殺性 T 細胞正在發揮抗菌作用。劇透警告：身體贏了。

　　全美各地有好幾百個這類的課程和實驗。他們以各種不同的名稱出現，包括 STEM to STEAM（從「科學－科技—工程—數學」變成「科學—科技—工程—藝術—數學」），也就是以藝術為基礎的學習，以及富含藝術內容，並且融入藝術

的課程。李奧納‧伯恩斯坦基金會旗下的「藝術化學習」[66]
學校就和這條目的線有緊密的關係；許多其他的公辦私營學
校和「青年觀眾」特許學校[67]以及甘迺迪中心的某些課程也
是。朝著這條目的線運作的計畫不限於美國境內；我協助過
七個國家的學校採納藝術整合課程。芬蘭便廣泛地使用這套
做法，並在學業表現上創下全世界最高分的紀錄（他們的
PISA 排名每年都在前三名之內）。

　　你若想在這條目的線中評量教學藝術家的工作成效，你
會有興趣了解特定的學習，以及在特定藝術形式與特定學科
兩者中間發展出來的內在動機。舉例來說，在劇場和歷史課
的藝術整合計畫裡，你可能會評量學生從編寫一幕情緒高張
的場景中學到什麼，還有他們從這幕戲的歷史脈絡中學到了
什麼。

七、藝術作品

　　目的：豐富人們對藝術作品的體驗。

　　實例：卡內基音樂廳的「串聯起來」計畫（Link Up [68]）
提出這個問題：「如果一個學生只能參加一場管弦樂現場音

樂會，我們能如何極盡所能，讓這場音樂會的體驗發揮最大的影響力？」他們的教學藝術家設計了一套彈性課程、一系列活動，最後以一場現場演奏結尾。這套課程目前已被全世界超過一百個管弦樂團採用。

這條目的線的核心目標，是支援人們養成在與藝術作品交會之際創造出有意義連結的能力。當他們進入最關鍵的「一對一」的時刻──也就是這個人和這件藝術作品的近距離交會──個別的觀眾是否能進入作品內部，發掘出對他們有價值的東西呢？記得我對「藝術體驗」所提出的操作型定義嗎？「與超出我們已知範疇之外的事物[69]，做出與個人切身相關的連結。」這正是大多數藝術組織的「擴大服務範圍」目標──將他們的藝術課程介紹給觀眾，激發他們的興趣，並吸引他們參與其中。

這項目的正是教學藝術家工作最原始的定義，也就是美國在 1970 年代的林肯中心，漸漸地在 1980 年代，因應雷根政府刪減藝術教育預算而受聘進入校園的教學藝術家最初的用意。藝術倡議者擔心，一整個世代的美國年輕人可能在成長過程中，從不曾有機會體驗高雅藝術（這項擔憂後來證實

所言不虛）。這條目的線也是李奧納·伯恩斯坦（Leonard Bernstein）的「青少年音樂會」計畫（Young People's Concerts）的核心、「青年觀眾」學校（Young Audiences）（全美規模最大，歷史也最悠久的教學藝術家網絡）的宗旨，以及「視覺思維策略」（Visual Thinking Strategies）這項在美術館界影響力很大的運作模式的目標。教學藝術家經常藉由引導學員在研習某一藝術家的同時，創作相似的作品，來達成這項目標。我在協助青少年學員觀賞《哈姆雷特》作為行前準備作業時，一開始就讓他們針對某個他們認為很重要的道德議題創作自己的獨白。

你若想在這條目的線評量教學藝術家的工作成效，你可以檢視某個人和藝術作品互動的品質，以及那些與藝術作品交會的經驗帶給他們的影響。

■　■　■

這就是全球教學藝術家的目的線所交織成的定義架構。

我在與教學藝術家分享這套架構時，當他們看到這七條目的線清清楚楚地在他們眼前展開，往往覺得大開眼界。我

們一起思索了在他們尚未嘗試過的目的線中工作會是什麼樣子。這些思考引出了關於哪些技能、操作和思考方式是這七條目的線所共同適用、哪些做法是針對不同的目的線和傳統的特殊需求的討論。這些討論又進一步引出了關於培訓教學藝術家最好的方式，沒完沒了的精彩討論，但這會是另一本書的重點了。

或者，也許不是另寫一本書？國際教學藝術家聯盟最近首度推出線上課程，名為「發揮社會影響力的教學藝術家工作」[70]（架設在 Kadenze 的線上課程平台[71]）。註冊修習這門課程的教學藝術家可能利用它來準備針對不同的目的線而設計的專案計畫——也許是「行動主義」或「為達成非藝術目標而建立合作關係」，或甚至「個人發展」等等。修這門課的每個學生都要在課程進行期間，將這課程的所有特性運用在自己想達成的夢想，製作一個自己充滿熱情的個人計畫案，並指出這計畫案是針對哪一條目的線而設計，以及詳列出記錄其**影響力**的方式。

在特定目的之外

生命中最美好的事物，都是那些無可名狀的東西；生命中第二美好的，是用來指涉那些最美好的事物的東西；第三美好的，則是我們談論的東西。

——喬瑟夫・坎伯（Joseph Campbell）

在組織結構圖中，箭頭從不指向生命中最美好的事物。儘管「教學藝術家工作要領」和「目的線」這幾章所提的要點都真切而有幫助，這些卻並不是成千上萬的教學藝術家愛上這份工作，並且不顧艱難也要將畢生的時間與心力投注其中的理由。教學藝術家這份工作的內在生命提供著支撐一個人持續走下去的心靈財富，這卻是一般專業生活無法完全滿足的。

＊　＊　＊

2022 年間，第六屆國際教學藝術家年會（ITAC6, the Sixth International Teaching Artist Collaborative）在挪威奧斯

陸舉行。議程的最後一天，擔任開場表演的是由南韓教學藝術家組成的舞蹈團。該團體的政府主管機關，「韓國文化、體育與觀光部」的附屬機構——韓國藝術與文化教育服務處（Korea Arts and Culture Education Services [72]）；之前曾主辦過第五屆國際教學藝術家年會。這場舞蹈首演的用意，是宣揚藝術與文化教育服務處在第五屆年會後所主持的一項專案研究計畫；該研究的主旨便在於探討南韓教學藝術家工作的現況。這份研究的主要調查結果是：個別教學藝術家感受到他們是同業社群的一分子時，這能夠帶給他們極強大的力量。在此之前，他們製作了一支影片，片中韓國教學藝術家發出擲地有聲的宣言。會場上的舞者起初對嘴模仿，然後開始說話，再演進成肢體動作——那些動作足以讓韓國流行樂團看起來弱不禁風。他們的舞蹈巧妙地分享教學藝術家工作的內在生命——現場來自共 28 個國家，涵蓋所有藝術領域的數百名教學藝術家，以及比現場多上好幾百人、來自比現場多十幾個國家的線上與會者，都能從這支舞蹈中看見自己。這是頭一回，教學藝術家們看著自己的身分認同清楚地體現出來。

正當我以為舞蹈表演即將來到高潮時，教學藝術家突然衝出舞台，躍進觀眾席裡──這真是典型的教學藝術家舉動。舞者們邀請坐在位置上的觀眾加入他們，一起仿照剛剛才表演過的主題動作進行即興表演。整場演出氣氛越來越高昂，最後觀眾打亂原本排得整整齊齊的座椅，展開一場爆汗的有機群舞──這就是教學藝術家工作發揮得淋漓盡致的樣子。最終為這場舞蹈演出畫下句點的並不是舞者，而是整個教學藝術家社群。他們知道活動結束了，並以狂喜的熱烈歡呼來宣告活動結束。這是個終於找到自我的社群──經過好幾千年的貢獻、好幾百年可見的作為、好幾十年的專業成長和好幾年的初步網絡布建，教覺藝術家工作終於找到自己的身分認同。如我之前所說，「**身分認同**」這個字眼的字源，就是「**相同**」的意思。

我喜歡以藝術家的身分行遍天下。當我放下沒完沒了的思緒和計畫，讓自己放鬆進入藝術家的自我時，會看見和聽到一些我不在這狀態時錯過的事物。我能感受並發現那些一直在那裡，卻往往被忽略的行為模式、微小的驚奇、諷刺和美感。我會靈光乍現地想出新點子，其中不乏一些平常的零

碎想法，有些卻還蠻值得繼續發展下去。這種體驗日常生活的特質，是藝術家人生的私藏好處之一——別告訴任何人，因為這聽起來像是附庸風雅卻空洞毫無內容的廢話，除非你親身體驗過。

　　但我更愛以教學藝術家的身分行遍天下。正如教學藝術家工作是藝術家身分的擴展，我不僅獲得所有當一個藝術家的好處，而且多出更多。我的教學藝術家精神為其他人和他們做的東西添加了一層相互連結性——不論他們是否知道這點。我能感受到人們內在的創意潛力，深知創意潛能就在那裡，深藏在表象之下，就連那個明顯痛恨她的工作，卻在遞給我收執聯時，玩笑地輕輕舞動她那宛若美術館收藏品的彩繪指甲的過勞銀行出納員也有。人們的創意潛力也可以浮現在表面：當人們轉入真正說故事模式，而不只是一再重複或者刻意表現時，那些故事就會展現出人的創作潛力。我能看見他們的藝術天賦正在運作中，就在他們創作的東西裡，像是我太太上週臨時起意烤的鮮蔬派。想像自己行遍天下，看見世界各地的人們的創意潛力，就藏在表象底下，等待被啟動，羞怯地伸手求援。它生氣蓬勃，迄待從各種假設、

意見、論斷和必要性的控制台中解放出來。這正是社會想像的起點；我們就是從這裡發展出根本上的相互連結，並且滿溢著可能性。（radical 這個字的字源，意思就是「從根部連結」）。這並不是自我陶醉的說法，而其實更好玩，因為它能服務人群。教學藝術家工作不僅對我接觸到的其他人有幫助，對我自己也有幫助。它是我每一天——記得教學藝術家工作要領第六點嗎——超越字面上的意義、超越「夠好了」、超越正確答案、標準解決方式、既定的意見與評價，用不同的眼光來觀看世界的方式。這是一種創造新世界的方式。

．．．

他像是選角公司送來飾演替身的演員那般不起眼。他名叫巴克，是個寡言木訥卻力大無比的壯漢。他能熟練地操作柴油鏟雪機——這真是太好了，因為我搬到鄉下的第一個冬天，就下了比任何人幾年來所見過更多的雪。有一場大雪對巴克來說是特別艱鉅的挑戰：他必須先把堆得像河堤般的舊積雪往後推，才能鏟起新降的十英寸雪。我家的車道因旁邊有大樹而形狀扭曲多彎，令每個試圖倒車出來的人都手忙

腳亂。焦急之中，我看著鏟雪機忽左忽右地傾斜、再前進；安靜的雪地裡，只聽見鏟土機隆隆的金屬機具聲。我心想，「巴克，小心那些樹啊。」他幾乎是只差幾英寸就要撞到那些樹，卻從來沒碰到任何一棵。最後，他花了將近一小時，才完成了平常只需十分鐘就能完成的事。

巴克鏟完雪後，在車道的盡頭停下來坐了一下。還有很多別家的車道等著他去鏟雪，他似乎只想坐在那裡。我想像他可能在回想這過程，在花了那麼多時間開著那輛鏟土機推來推去後，好好體會這其中的美感。這一回，我在他沉思時，走向他的鏟雪機和他說話。那時已經過了午夜，他拉下車窗，同時繼續直視前方。「巴克，我從頭到尾都在看著，那真是太厲害了，你做得好棒。」再過一下下後，巴克連頭也沒轉向我，終於點點頭，「對啊，是藝術。」

就那樣，一語道盡一切。

──·謝辭·──────────

　　在我數十年的自由教學藝術家事業中，要感謝的人太多了。這麼多專案、這麼多厲害的人、這麼多帶給我激勵與靈感的同仁使這一切變成可能──如果你認為我可能在說你，是的，我就是在說你。這本輕薄短小的書只能列出簡短的感謝名單。

　　我要謝謝直接幫助我的人，他們的付出使一切變得大大不同。首先最要感謝我的妻子翠夏·彤絲朵（Tricia Tunstall）；剛巧她自己就是個了不起的教學藝術家，也是個比我更好的作家，更是個一流的校訂者，而最重要的是她無窮無盡的慷慨付出。

　　我也要謝謝我的妹妹愛咪·米勒（Amy Miller）。她不僅是文筆優美的作者，也是深具洞見的讀者，總是對我的初稿給予極有助益的反饋。我也要感謝在這本書成書過程中共事的朋友們，他們的專業協助讓我能夠順利到達終點線：編輯派崔克·斯卡非迪（Patrick Scafidi）與封面設計師提爾

曼・瑞澤爾（Tilman Reitzle），以及催生這本書的布萊恩・霍爾納（Brian Horner）和保羅・甘博（Paul Gamble）。

我永遠感激共事的親密戰友，總是不斷給我靈感與鼓勵：國際教學藝術家聯盟團隊，特別是執行長瑪德琳・麥克葛爾克（Madeleine McGirk）與主席劉勇倫，以及我們在「社區藝術網絡」（the Community Arts Network）的同仁們：安尼斯・巴爾納（Anis Barnat）、薩瑪爾・班達克（Samar Bandak）、克莉絲汀娜・黛西尼奧蒂（Christina Desinioti）和威納・賓內斯坦－巴赫斯坦（Werner Binnenstein-Bachstein）。我也要感謝李奧納・伯恩斯坦基金會和佛泰爾基金會的贊助，使這本書能夠順利到達諸多讀者的手中。

─· 作者簡介 ·─

　　艾瑞克・布思從事教學藝術家工作已有四十四年，合作對象涵蓋全世界最具聲望的機構（包括林肯中心、卡內基音樂廳、甘迺迪中心、茱莉亞音樂學院、全美十大交響樂團其中七個，和十六個其他國家的相關組織），以及數百個草根倡議團體。許多人稱艾瑞克・布思為「教學藝術家專業之父」。他是百老匯演員、成功的企業家、會議主講人、全球顧問與教師。他在本書之前已出版七本書；他也是國際教學藝術家聯盟──全世界第一個深入社區與學校工作的全球藝術家網絡──的共同創辦人。布思目前定居於紐約市北部的哈德遜河谷，並積極與世界各地相關計畫合作，特別是佛蒙特州的「社區參與實驗室」（Community Engagement Lab）、「透過音樂影響社會學院」（the Academy for Impact through Music）和全球領導人機構（the Global Leaders Institute），他的官方網站網址為 https://ericbooth.net/

國際教學藝術家聯盟（International Teaching Artist Collaborative, ITAC）簡介

國際教學藝術家聯盟是第一個由全球各地深入社區與學校工作的藝術家所組成的網絡。該聯盟於2012年由艾瑞克・布思與挪威感知藝術中心（Seanse Art Center [73]）；總監瑪莉特・烏爾文（Marit Ulvund）共同創立，並於挪威奧斯陸舉行第一屆國際教學藝術家年會。國際教學藝術家聯盟每兩年一度在世界各地舉辦聚會，地點遍及澳大利亞布里斯班、美國紐約（於卡內基音樂廳舉行）、南韓首爾（因新冠肺炎疫情而改為線上舉行）、挪威奧斯陸（慶祝該聯盟成立十週年時，再度回到奧斯陸舉行），2024 年則選在紐西蘭舉行。國際教學藝術家自 2018 年起，漸漸成了全年都有重大活動的組織，串聯起世界各地數千名會員與數十個專案計畫，並在每一洲都有委託計畫（除了南極洲現在還在期望中！）。一群又一群在職的教學藝術家正為這個領域，和一項積極倡議氣候危機議題的全球氣候行動（Climate Collective）教學藝術家尖兵計畫擴大新資源。你可免費成為國際教學藝術家聯盟會員：https://www.itac-collaborative.

com/get-involved/donate

　　我希望本書能夠說動你在全球和在地支持教學藝術家。你在任何時候都能透過國際教學藝術家聯盟官網捐款，或在當地就近贊助教學藝術家組織。你若想要散播這本書以贊助某個特定專案計畫，或者為教學藝術家工作進行倡議，請到本書官網參閱相關辦法。本書官網網址：www.teachingartistsmakingchange.com。我們非常需要，並且歡迎你提供協助。

章節附註：

1. https://www.artolution.org

2. https://dreamorchestra.se

3. https://www.platocultural.com

4. https://www.itac-collaborative.com

5. https://sdgs.un.org/goals

6. https://www.innerdevelopmentgoals.org

7. Walter Benjamin, The Work of Art in the Age of Mechanical Reproduction (London: Penguin, 2008).

8. https://www.wallacefoundation.org/knowledge-center/pages/gifts-of-the-muse.aspx

9. https://www.thersa.org/reports/arts-cultural-schools

10. https://turnaroundarts.kennedy-center.org

11. https://www.leonardbernstein.com/artful-learning

12. https://www.shakespeare.org/education/shakespeare-in-the-courts

13. http://www.sistemawhangarei.org.nz

14. https://dreamorchestra.se

15. https://elsistema.gr

16. https://www.soundsofchange.org

17. https://teachingartists.com

18. https://www.artworksalliance.org.uk

19. https://www.aimpowers.com

20. 民主躍進的美學視角確定了教學藝術家在社區藝術項目中發現的這些和其他八種卓越：https://www.animating democracy.org/aesthetic-perspectives

21. 教育藝術家大衛・華勒斯（David Wallace）在茱莉亞音樂學院的莫爾斯獎學金計畫駐校實習中所設計的一個問題。

22. https://www.carnegiehall.org/Education/Programs/Lullaby-Project

23. https://soundcloud.com/carnegiehalllullaby

24. https://www.ariveroflightinwaterbury.org

25. https://ariveroflight.org/about

26. https://www.epictheatreensemble.org/learn/shakespeare-remix

27. https://en.dahteatarcentar.com/performances/dancing-trees.

以 及 https://www.itac-collaborative.com/projects/teaching-artistry-for-social-impact-casestudies

28. https://www.communityengagementlab.org

29. https://www.musicianswithoutborders.org

30. https://usdac.us/artisticresponse

31. https://usdac.us

32. https://artistyear.org

33. https://cfpeace.org/about

34. https://www.norc.org/Research/Projects/Pages/Teaching-Artists-Research-Project-TARP.aspx

35. https://www.artworksalliance.org.uk/knowledge-bank

36. https://www.itac-collaborative.com/projects/teaching-artistry-for-social-impact

37. https://elsistema.org.ve

38. https://vtshome.org/

39. https://www.artspractica.com/about

40. http://ericbooth.net/reflecting-on-reflection

41. https://www.amazon.com/Engaging-Concert-Audience-Interactive-Performance/dp/0876391919

42. https://www.kadenze.com/courses/climate-case-studies/sessions/unmaskingclimate-injustices-in-the-philippines

43. http://ericbooth.net/857-2

44. https://eden.joycedidonato.com

45. https://www.itac-collaborative.com/projects/eden-engagement

46. https://www.brassforafrica.org

47. https://www.innerdevelopmentgoals.org

48. https://www.makeabignoise.org.uk/sistema-scotland

49. https://www.makeabignoise.org.uk/research, especially this study: https://www.makeabignoise.org.uk/research/glasgow-centre-population-health

50. https://spaces.villagearts.org

51. https://appalshop.org/story

52. https://cornerstonetheater.org

53. https://www.muralarts.org

54. https://hobt.org

55. https://streetwiseopera.org

56. https://www.colourinfaith.com

57. https://www.bighart.org/

58. https://craftivist-collective.com

59. https://playbacknorthamerica.com/about/playback-2

60. The PAIR Program/Public Artists in Residence; https://www.nyc.gov/site/dcla/publicart/pair.page

61. https://clownswithoutborders.org

62. https://nasaa-arts.org/nasaa_research/arts-in-transportation-strategy-sampler

63. https://ensemblenews.org

64. https://saysi.org

65. https://marwen.org

66. https://www.leonardbernstein.com/artful-learning/schools

67. 我建議讀者了解洛杉磯文藝復興藝術學院（Renaissance Arts Academy）的典範作品，該學院藝術豐富，是該地區成績最高的公立學校之一。https://www.renarts.org

68. https://www.carnegiehall.org/Education/Programs/Link-Up

69.「推廣」（outreach）一詞已不再受歡迎，因為它不尊重其希望接觸的對象的文化價值。「社區關係」（community relations）或「參與」（engagement）等用語現在更為普遍。

70. https://www.itac-collaborative.com/projects/teaching-artistry-for-social-impact

71. https://www.kadenze.com/courses/teaching-artistry-for-social-impact/info

72. Korea Arts Culture Education Service: http://eng.arte.or.kr

73. Norway's Seanse Art Center: https://seanse.no/en

其他教學藝術相關書籍：

The Everyday Work of Art, Eric Booth, 1997

The Music Teaching Artists Bible, Eric Booth, 2009

Aesthetics of Generosity: El Sistema, Music Education, and Social Change, Jose Luis Hernandez Estrada, 2012

The Reflexive Teaching Artist, Daniel A. Kelin II and Kathryn Dawson, 2014

Teaching Artist's Handbook Volume One: Tools, Techniques, and Ideas to Help Any Artist Teach, Nick Jaffe, Becca Barniskas, and Barbara Hackett, 2015

A Teaching Artists Companion, Daniel Levy, 2019

Origin 36

把藝術變成動詞——教學藝術家塑造美好世界的神奇魔法
MAKING CHANGE: Teaching Artists and Their Role in Shaping a Better World

作　　者—艾瑞克‧布思 Eric Booth
譯　　者—劉燕玉
主　　編—謝翠鈺
責任編輯—廖宜家
行銷企劃—鄭家謙
封面設計—兒日設計
美術編輯—李宜芝

董 事 長－趙政岷
出 版 者－時報文化出版企業股份有限公司
　　　　　108019 台北市和平西路三段 240 號 7 樓
　　　　　發行專線— (02)23066842
　　　　　讀者服務專線— 0800231705
　　　　　　　　　　　 (02)23047103
　　　　　讀者服務傳真— (02)23046858
　　　　　郵撥— 19344724 時報文化出版公司
　　　　　信箱— 10899 台北華江橋郵局第 99 信箱
時報悅讀網— http://www.readingtimes.com.tw
法律顧問—理律法律事務所 陳長文律師、李念祖律師
合作出版—國家表演藝術中心衛武營國家藝術文化中心
印刷—勁達印刷有限公司
初版一刷— 2024 年 6 月 21 日
定價—新台幣 360 元
（缺頁或破損的書，請寄回更換）

WEI WU YING 衛武營 國家藝術文化中心
National Kaohsiung CENTER for the ARTS

時報文化出版公司成立於一九七五年，
並於一九九九年股票上櫃公開發行，於二〇〇八年脫離中時集團非屬旺中，
以「尊重智慧與創意的文化事業」為信念。

把藝術變成動詞 : 教學藝術家塑造美好世界的神奇魔法 / 艾瑞克 . 布思 (Eric Booth) 著 ;
劉燕玉譯 . -- 初版 . -- 臺北市 : 時報文化出版企業股份有限公司 , 2024.06
　面 ;　　公分 . -- (Origin ; 36)
譯自 : Making change : teaching artists and their role in shaping a better world
ISBN 978-626-396-331-3(平裝)

1.CST: 藝術教育 2.CST: 藝術家

903　　　　　　　　　　　　　　　　　　　　　113007068

ISBN 978-626-396-331-3
Printed in Taiwan